中国国家博物馆
NATIONAL MUSEUM OF CHINA

中国国家博物馆
馆藏法帖书系（第二辑）

安徽美术出版社
全国百佳图书出版单位

『十三五』国家重点出版物出版规划项目

颜真卿 东方朔画赞碑

【宋拓本】

主编－王春法　编著－郭世娴

图书在版编目（CIP）数据

颜真卿东方朔画赞碑：宋拓本／王春法主编；郭世娴编著—
合肥：安徽美术出版社，2018.8
（中华宝典.中国国家博物馆藏法帖书系：第二辑）
ISBN 978-7-5398-8476-9

Ⅰ.①颜…Ⅱ.①王…②郭…Ⅲ.①楷书－碑帖－中国－唐代Ⅳ.①J292.24

中国版本图书馆CIP数据核字（2018）第188670号

『十三五』国家重点出版物出版规划项目

中华宝典——中国国家博物馆藏法帖书系（第二辑）
颜真卿东方朔画赞碑（宋拓本）

ZHONGHUA BAODIAN
ZHONGGUO GUOJIA BOWUGUAN GUANCANG FATIE SHUXI (DI-ER JI)
YAN ZHENQING DONGFANG SHUO HUAZAN BEI (SONG TABEN)

出版人：唐元明
责任编辑：陈远 欧阳卫东
助理编辑：赖一平
责任校对：司开江
书籍设计：华伟 张松 刘璐
责任印制：缪振光

出版发行：时代出版传媒股份有限公司
安徽美术出版社（http://www.ahmscbs.com）
地址：合肥市政务文化新区翡翠路1118号出版传媒广场14F
邮编：230071
编辑部电话：0551-63533611
营销部电话：0551-63533604 0551-63533607

印制：浙江海虹彩色印务有限公司
开本：889mm×1194mm 1/12
印张：5 1/3
版次：2018年8月第1版
印次：2018年8月第1次印刷
书号：ISBN 978-7-5398-8476-9
定价：60.80元

《书画世界》杂志
官方微信平台

安徽美术出版社
官方微信平台

中国国家博物馆是集中反映中华优秀传统文化、革命文化和社会主义先进文化的国家最高历史文化艺术殿堂。馆藏文物超过一百四十万件，其中书法类文物有四万余件，载体类型丰富，时代序列完整，精彩展现了中国文字和中国书法的发展脉络，具有极高的历史价值和艺术价值。以汉字为表现对象的中国书法艺术是中华文化重要的物化表达体系之一，蕴含着中华文化的核心价值，是中华民族优秀的传统文化代表元素之一。原中国历史博物馆曾于二十世纪九十年代编纂出版《中国历史博物馆藏中国古代书法》，中国国家博物馆曾于二〇一四年编辑出版《中国国家博物馆藏中国古代书法》，二者都采用著录的形式，呈现了我馆书法类藏品的系统性与完整性，既便于读者观览、检索，也是学术研究的重要工具。

中国国家博物馆这次编辑出版的《中华宝典——中国国家博物馆馆藏法帖书系》，着重选取经典作品，以单行本的形式陆续刊印。全书共分十辑，一百册，可分可合，具有很强的灵活性：分则独立成册，合则贯通为一部书法图史。

本套丛书在内容上涵盖了甲骨文、金文、砖瓦陶文、印玺文、钱币文、碑版、墓志、刻帖、简牍、文书、写经、卷轴墨迹等多种门类。我们对每件作品都进行了重新拍摄或扫描，作品图片完整，色彩真实，图像清晰，忠实地再现了馆藏文物的原貌与细节。我们又组织了本馆专家针对每件作品撰写研究评述，除了定名、时代、尺寸、释文、著录信息外，还对甲骨、金文、简牍的出土、递藏情况，碑志、刻帖的刊刻、版本考订，名家卷轴墨迹的装潢样式和鉴藏信息等都作了充分展示和介绍。本套丛书还同时兼顾了不同读者的需求：书法爱好

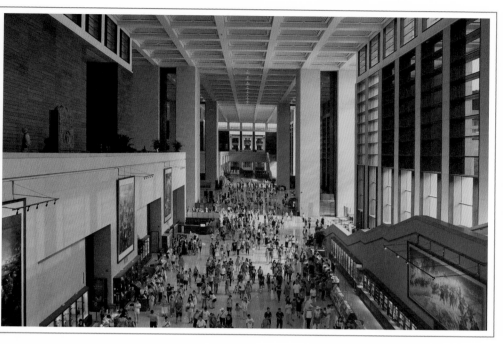

中国国家博物馆展厅内景

者可以临摹欣赏，学术研究者可以作为文献资料。因此，与其他版本相比，本书十分注重文物的历史价值、文献价值、收藏价值、艺术价值的多角度呈现和综合性展示。

党的十九大报告明确指出：『文化自信是一个国家、一个民族发展中更基本、更深沉、更持久的力量』『没有高度的文化自信，没有文化的繁荣兴盛，就没有中华民族伟大复兴』。在新时代新形势下，中国国家博物馆坚持以习近平新时代中国特色社会主义思想为指导，按照习近平总书记关于文博工作的重要指示精神，全力将凝聚着中华民族优秀传统文化的文物保护好、管理好，推动中华优秀传统文化创造性转化和创新性发展。衷心希望本套丛书能够适应人民群众日益高涨的对优秀传统文化尤其是书法的学习、鉴赏、研究需要，帮助大家更好地进入精微博大的传统书法世界，传承先贤的成就和光荣，不断增强民族自尊和文化自信。

中国国家博物馆馆长　王春法　二〇一八年五月

中国国家博物馆藏《颜真卿东方朔画赞碑》（宋拓本）外观

概述

文／郭世娴

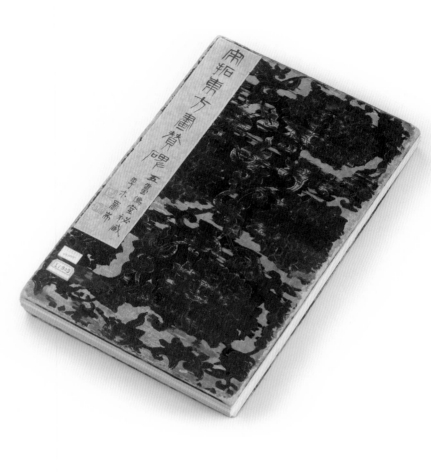

《东方朔画赞碑》全称《汉太中大夫东方先生画赞碑》，是一篇颂扬东方朔的赞文，西晋夏侯湛撰，唐颜真卿书。此碑立于天宝十三年（七五四），高三百四十厘米，宽一百五十一点六厘米，四面刻，共三十六行，行三十字。著录见于《金石萃编》卷九十、《陵县志》卷十七。此碑为国家一级文物，现存于山东省德州市陵城区文博苑内。

东方朔是西汉武帝时的名臣，平原郡厌次县（今山东省德州市陵城区）人，《史记》《汉书》中皆有传。西晋时夏侯湛之父夏侯庄任山东乐陵县太守，夏侯湛前来探亲时路过东方朔庙，见东方朔画像有感而作赞。这篇画像赞文采斐然，被梁代萧统收入《文选》。

东晋王羲之曾书写过《东方朔像赞》，被奉为楷书经典。但据考证，今传墨迹和刻帖为伪作。[1] 唐代韩思复曾在开元年间任德州刺史时书写《东方朔画像赞》并刻碑，此碑到天宝年间字迹斑驳难以辨识。颜真卿任平原郡太守时，见韩思复之碑已不可识，于天宝十三年重新书写刊刻。

中国国家博物馆藏《东方朔画赞碑》为宋拓本，经折装，上下夹板为蓝地牡丹纹锦包装，签题「宋拓东方画赞碑」「五画像室秘藏，季木署耑」，下钤「周」「吴轩」二印。共二十五开半，每半开纵三十点六厘米，横二十点八厘米。此拓本无碑阴，仅存碑阳。首开碑阳额篆书「汉大中大夫东方先生画赞碑」十二字，第二开及第三开前半开正书「汉大中大夫东方先生画赞并序」。晋夏侯湛撰，唐平原太守颜真卿」。第三开「书」字缺。其后赞文正书，每开六行，行四字，末半开一行。第十九开「浊」字缺。赞文自「洁其道而秽其迹」到「触

❶ 徐学毅《「二王」〈东方朔画赞〉与〈敬祖帖〉考辨》，《中国书法》，2017 第 3 期。

中国国家博物馆藏《颜真卿东方朔画赞碑》（宋拓本）

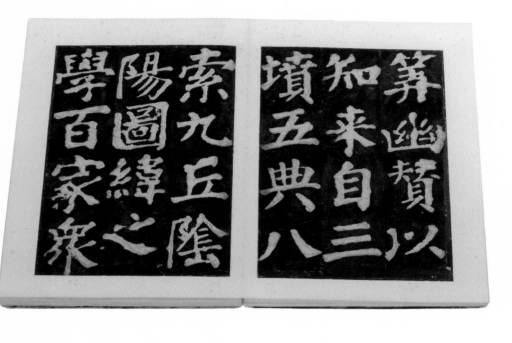

❷ 邱振中《书法：七个问题——一份关于书法的知识、观念和深入途径的备忘录》，中国人民大学出版社，2011，3—5页。

类多能合变以明」止，共缺四十八字，计两开。赞文与《文选》互校，第十四开「俗」作「世」，「交」作「友」，字不同而意义相似。第二十三开「民」字缺末笔。「世」字不避讳。第十二开「贵」字作「賓」，此为宋拓本的重要佐证。根据馆藏资料显示，此册初藏周进，后归乐靖宇，乐靖宇之子乐毅售于庆云堂，后为我馆所购。

唐代楷书在前代不断累积的基础上取得了总结性的成就，是中国书法史中的一个重要环节。颜真卿是唐代楷书的杰出代表，是唐代楷书的集大成者。颜真卿的楷书作品众多，但有些并未流传于世，只有作品名称见于各种著录之中。我们对颜真卿楷书的认识有赖于目前已知可见的作品，笔者依据已有资料，将这些作品的有关情况进行整理，制作了《颜真卿楷书简表》。检视这份简表，从中可以提出两个问题：一、除了传为颜真卿书的《竹山堂联句册》为绢本墨迹，其余作品全是碑刻拓本，拓本与墨迹不同，文字经过铸造或刻制后，「结构的轮廓被保留了下来，但它所有运动的细微之处几乎丧失净尽。当然，它也获得了一种墨迹所没有的东西，这便是铸、刻所带来的线条特殊的质地」❸。我们主要依靠拓本来观看前人的碑刻作品，不同的拓本对原碑的呈现往往有所差异。我馆所藏《东方朔画赞碑》的宋拓本与故宫博物院所藏的宋元拓本之间有何异同呢？这些异同会影响到我们对原碑的观看和理解吗？二、颜真卿书写期经历了一番怎样的变化呢？这些作品的年龄跨度较大，从三十多岁一直到七十多岁，作品面貌从早期到晚改变，哪些要素被舍弃，从而最终形成了楷书的一种代表性体式呢？《东方朔

画赞碑》又处在哪个阶段，具有哪些特点呢？

我馆所藏《东方朔画赞碑》宋拓本与故宫所藏宋元拓本两者各有优长。文物出版社出版的《历代碑帖书法选》中《唐颜真卿书东方画赞碑》一书所选的就是故宫博物院所藏宋元拓本，「虽然阴渍墨痕较多，但碑阳阴文字完整，「賔」和「攴」字仍保持原貌，是一个较佳的宋元之间的拓本」。❶我馆所藏的宋拓本只有碑阳，惜无碑阴，碑阳中也有缺字，文字内容的完整性不及故宫所藏宋元拓本。但我馆所藏宋拓本阴渍墨痕较少，笔画较为清晰，很多单字或笔画在故宫所藏宋元拓本中模糊一团，而在我馆所藏宋拓本中清晰可见，我们可以据此更好地了解《东方朔画赞碑》的原貌。我馆所藏宋拓本具有很高的文物价值和书法史价值，与故宫所藏宋元拓本可相互参照，互为补充。

《东方朔画赞碑》是颜真卿早期的楷书作品，在此之前，已知可见的可靠的楷书作品有《王琳墓志》《郭虚己墓志》和《多宝塔碑》。《王琳墓志》（图一）的线条粗细比较均匀，大部分线条比较细，线条边廓的变化相对简单；起笔、收笔和转折处比较自然，没有对端部和折点进行过多的强调……一部分纵向笔画向内收缩，一部分纵向笔画向外扩；个别横折的笔画，横的部分下部边廓向上收缩，收尾越来越细。字结构内部的单元空间，即一个汉字内部由于线条所分割的单个空间，遵循了古典风格的结字原则，带有向内倾的纵向笔画部分，单元空间面积尽可能接近，字的结构匀称稳定；带有向内倾的纵向笔画部分，单元空间面积减小，给人一种向内收缩、拘谨的感觉；带有向外扩的纵向笔画部分，单元空间面积增大，给人一种向外扩张、开阔的感觉。颜真卿楷书在后来的变化过程中所突出表现的

❶《唐颜真卿书东方画赞碑》，文物出版社，1997，「说明」页。

颜真卿楷书简表

序号	名称	年代	作者年龄	现状	拓本情况	备注
1	王琳墓志	741	三十三岁	现藏洛阳师范学院河洛古代石刻艺术馆	今人拓本	出土两方
2	郭虚己墓志	749	四十一岁	现藏河南省偃师博物馆	今人拓本	
3	藏怀亮墓志	751	四十三岁	现藏陕西省三原县博物馆		待考
4	多宝塔碑	752	四十四岁	现藏陕西省西安碑林博物馆	国家博物馆藏宋拓本、故宫博物院藏宋拓本	
5	东方朔画赞	754	四十六岁	现藏山东省陵城区文博苑	浙江省博物馆藏宋拓本《忠义堂帖》第四册收录	
6	东方朔画赞阴	754	四十六岁	现藏山东省陵城区文博苑	宋刻已佚，现存四川省南充市	
7	东方朔画赞碑阴	758	五十岁	现存陕西省华山西岳庙	拓本藏故宫博物院	
8	华岳题名	760	五十二岁	现存四川省南充市	浙江省博物馆藏留元刚本《忠义堂帖》第七册收录《忠义》	
9	乞御书题天下放生池碑额表	760	五十二岁	残，现存四川省南充市	浙江省博物馆藏留元刚本《忠义堂帖》第八册收录《忠义》	
10	颜惟贞并殷夫人告赠	763	五十五岁	不详	浙江省博物馆藏留元刚本《忠义堂帖》第八册收录《忠义》	
11	郭公庙碑	764	五十六岁	现藏陕西省西安碑林博物馆	故宫博物院藏明末拓本	
12	书马伏波语	770	六十二岁	不详	美国安思远藏《小字麻姑山仙坛记三本合装本》、故宫博物院藏宋拓本（小字本）、浙江省博物馆藏留元刚本《忠义堂帖》第三册收录（中字本）	
13	麻姑仙坛记	771	六十三岁	原碑已佚	上海博物馆藏宋拓本（大字本）；上海图书馆藏留元刚本《忠义》	明代毁于火
14	大唐中兴颂	771	六十三岁	现存湖南省祁阳县	故宫博物院藏宋拓本	
15	八关斋会报德记	772	六十四岁	现存河南省商丘博物馆	故宫博物院藏宋拓本	
16	宋璟碑	772	六十四岁	现存河北省邢台市	国家图书馆藏明拓装裱本	
17	元结墓表	772	六十四岁	现存河南省西安碑林博物馆	故宫博物院藏明晚期拓本	
18	藏怀恪碑	773	六十四岁	现存陕西省西安碑林博物馆	故宫博物院藏明装裱本	
19	干禄字书	774	六十五岁	不详	浙江省博物馆藏明拓本	
20	乞题放生池额表并碑阴记	774	六十六岁	原碑已佚	《忠义堂帖》第七册收录	
21	竹山堂连句册	777	六十六岁	现藏故宫博物院	此为绢本墨迹	传为颜真卿书
22	李玄靖碑	777	六十九岁	原碑已佚	故宫博物院藏清端方旧拓本	
23	殷君夫人颜氏碑	777	六十九岁	现存陕西省西安碑林博物馆	上海图书馆藏拓本、美国柏克莱加州大学东亚图书馆藏民国拓本	
24	马璘新庙碑	779	七十一岁	现存河南省洛阳王虚观	国家图书馆藏拓本	
25	颜勤礼碑	779	七十一岁	现存陕西省西安碑林博物馆	故宫博物院藏明拓本、美国柏克莱加州大学东亚图书馆藏出土后剪裱本拓本	
26	张敬因碑	779	七十一岁	原碑已佚	故宫博物院藏明初拓本	
27	颜氏家庙碑	780	七十二岁	现藏陕西省西安碑林博物馆	故宫博物院藏宋拓本、上海图书馆藏宋拓本、美国柏克莱加州大学东亚图书馆藏三井高坚旧拓本	

此表主要根据朱关田著《颜真卿年谱》制作，西泠印社出版社，2008。

图二　图一

图三

一些因素在《王琳墓志》中已有显现，但此时它们谁都没有被强化，而是默默地温和地协调在一起，等待着作者的选择。

在《郭虚己墓志》（图二）中，一部分线条加粗；起笔、收笔和转折处显示出明显的顿按，对端部和折点的强调增多；纵向笔画向内倾或向外扩的趋势变直，个别横折的笔画，横的部分下部边廓向上收缩，收尾越来越细的情况依然存在，这或许与刻制有关。纵向笔画向内倾或向外扩的趋势变弱，给单元空间的形状带来变化，单元空间的形状更加稳定一致。这些变化综合在一起，《郭虚己墓志》比《王琳墓志》看起来更加硬朗。

《多宝塔碑》（图三）中线条的粗细对比差异加大，较粗的笔画就显得更为突出；起笔、收笔和转折处的

顿按、留驻越来越突出，进一步强调端部与折点，可以说是楷书的书写趋势在当时的典型代表；向内倾或向外扩的纵向笔画中，内倾或外扩的趋势更弱，顺直的笔画增多。线条粗细和形状的改变使字体结构中的单元空间产生了微妙的变化，单元空间的面积、形状进一步稳定一致，《多宝塔碑》显得更加厚实稳重。

《东方朔画赞碑》与前面几个碑刻相比，显示出较大的变化。粗重的线条比例加大，细线条数量变少，粗细对比也比较鲜明；端部与折点的顿按依然处于突出的地位：一部分线条的边廓形状变得复杂，也许是书写时作者为之，也许是刻制时凿刻使然，也许是岁月侵蚀的结果，复杂的边廓使得线条的质感完全改变了。线条的粗重和边廓的复杂使整个作品呈现出一种雄浑的风格，同时，细线条的存在对雄浑的风格具有一种调剂作用，雄浑而不至于呆板。这是《东方朔画赞碑》在线条上与前面几个碑刻最大的不同。

《东方朔画赞碑》的字体结构使我们感受到一种开阔的气象，这种开阔感从何而来呢？我们可以观察这几幅作品中线条之间的连接，尤其是横向笔画和纵向笔画之间的连接，在《王琳墓志》《郭虚己墓志》和《多宝塔碑》中，这种连接比较紧密，而在《东方朔画赞碑》中则比较松散。举个例子，比如『日』字，如果所有笔画全部连接在一起，笔画之间没有断开，那么，『日』字内部就分成了两个完全独立的单元空间，每个空间与字外空间没有关联，两个单元空间之间也是彼此独立的；如果中间的短横与左边或右边的纵向笔画没有连接上，那么虽然『日』字的内部空间与字外空间没有交流，但是内部的两个单元

空间就不是彼此独立了，而是有了交流，所谓气息贯通就是如此；如果『日』字上面的短横与左边的竖画没有与左边或右边的纵向笔画连接上，那么这个字的内部空间与字外空间也有了交融，字内空间的性质影响到字外空间，作品将因此而气象开阔。❶ 在《东方朔画赞碑》中，有很多线条之间的连接处是断开的，字内空间与字外空间彼此交融，因而显得气象开阔。这是此碑与前面几个碑刻在字体结构上最大的不同。

《东方朔画赞碑》中的字距和行距都比较紧密，字与字之间、行与行之间的空间被压缩到很小。『重力感有朝着边缘的方向呈逐渐消失的态势』，❷ 单字产生的重量感向四周扩散，如果字外有较大的空间，那么就可以接纳、消解这种重量感；如果字外空间很小，那么这重量感在朝外扩散的过程中遇到了其他的字，没有足够的空间被全部接纳、消解，单字的重量感就会继续存在。于是在观者心中形成了一种浑厚、雄壮的感受。《东方朔画赞碑》单字线条粗重、边廓复杂，具有很大的重量感，而字外空间狭小，较大的单字的重量感被凸显出来，形成一种厚重、雄壮的风格。

《东方朔画赞碑》粗重的线条和复杂的边廓，线条之间连接松散，字内单元空间交互贯通，字内空间与字外空间相互融合，字距行距紧密，这些现象和谐共生，彼此交融，共同构成了《东方朔画赞碑》厚重、雄浑、开阔的风格。颜真卿楷书的巨变由此开始。

❶ 邱振中《中国书法：167个练习——书法技法的分析与训练》，中国人民大学出版社，2005，89页。

❷ 鲁道夫·阿恩海姆著，孟沛欣译《艺术与视知觉》，湖南美术出版社，2008，13页。

❸ 把字结构外沿的端点连起来，可以得到一个多边形，即单字外接多边形，具体论述参见邱振中著《书法：七个问题——一份关于书法的知识、观念和深入途径的备忘录》，中国人民大学出版社，2011，73页。

颜真卿后期的楷书主要有以下几个特点：一、线条一般较粗，边廓复杂，强调端部与折点，撇画和捺画的收尾处往往从上端和中部出锋；二、纵向笔画经常向外扩，形成向外弯凸的趋势；三、有些线条之间的连接比较松散；四、笔画往往有向单字外接多边形的边缘靠近的趋势；❸五、字距和行距一般比较紧密。这些特点形成的效果是：一、粗重和边廓复杂产生了厚重、雄壮之感，对端部与折点的强调成为楷书笔法的重要特点，书写节奏异常鲜明，撇画和捺画的出锋产生了一种特殊的节奏；二、纵向笔画向外扩后，单元空间面积增大，产生开阔、雄厚之感；三、连接松散的线条使得字内空间与字外空间彼此交融，气象开阔；四、笔画向单字外接多边形的边缘靠近后，字内空间的分布产生了变化，距离外接多边形边缘较远的地方，也就是字的中心部位，空间变大，距离外接多边形边缘较近的地方，也就是字的边缘部分，空间变小，形成开阔、厚重的感觉；五、紧密的字距和行距压缩了字外空间，单字的重量感被凸显。这些特点有机综合在一起，共同形成了颜体楷书开阔、雄浑、宽厚的风格。这些特征有的在前期作品中也曾出现，有的是后期楷书所独有的特点，由此可以看出颜真卿对自身楷书风格的认识、选择和塑造。

颜真卿处于唐代楷书风格转变的关键时期，对笔法、结构进行过良好的训练，具有较高的技术水平。在漫长的人生中，他不断调整、改变楷书的用笔方式、书写节奏和结构布局，最终形成了楷书的一种基本构成方式和典型风格，对后世产生了极大的影响。众所周知，颜真卿不仅是楷书大家，也是行书大家；

《祭侄文稿》被誉为「天下第二行书」，一个人同时对两种书体都有出色的把握，并在书法的核心层面作出了历史性贡献，他的楷书和行书之间有没有深层次的联系呢？历史上还有哪些人在书法的核心层面作出过历史性贡献呢？一个人究竟需要怎样的才能、训练和机遇才能直抵书法的核心层面并产生历史性的影响呢？这些都值得我们深思。

宋拓東方畫賛碑 五畫偽堂秘藏 季木署耑

宋拓东方画赞碑／五画像室秘藏／季木署耑

钤印：『周』（朱文方印）、『吴轩』（白文方印）。

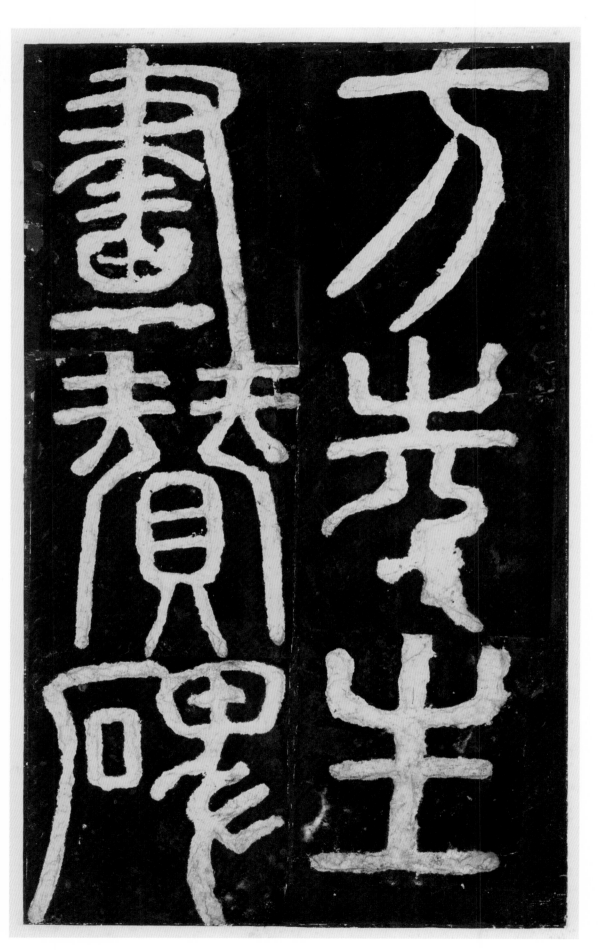

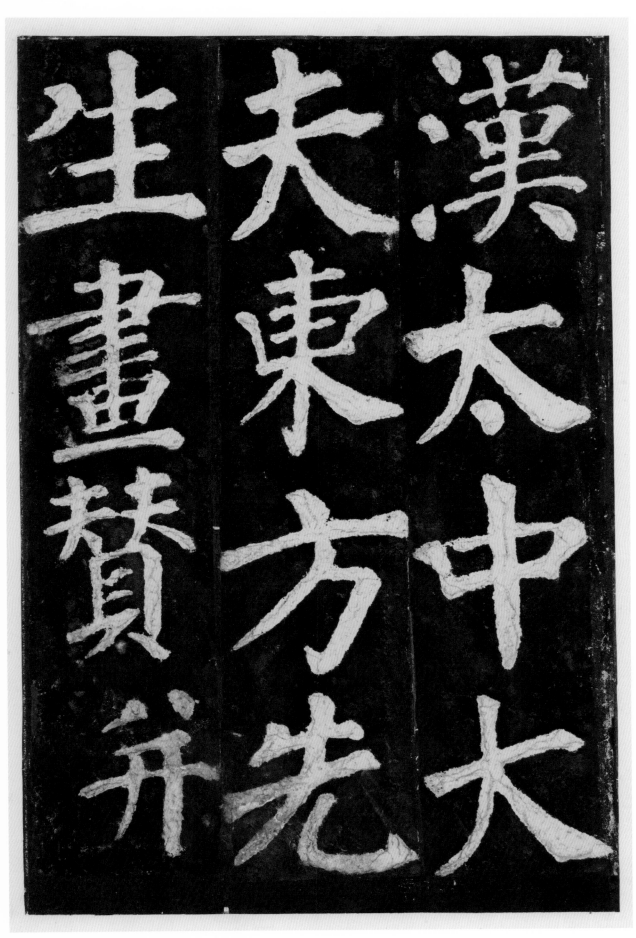

汉太中大

夫东方先

生画赞并

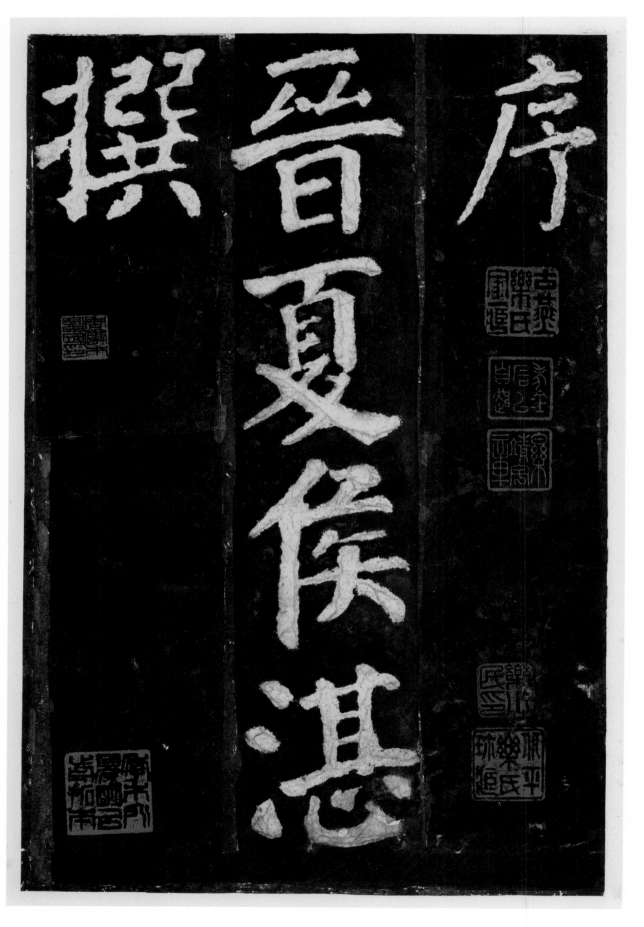

序／晋夏侯湛／撰

序／晋夏侯湛／撰

钤印：『古燕乐氏家藏』（白文方印）、『考金石以自遣』（朱文方印）、『乐靖宇章』（朱文方印）、『乐小民印』（白文方印）、『北平乐氏珍藏』（白文方印）、『周

季木审定印』（白文方印）、『季木所得明以前拓本』（白文方印）。

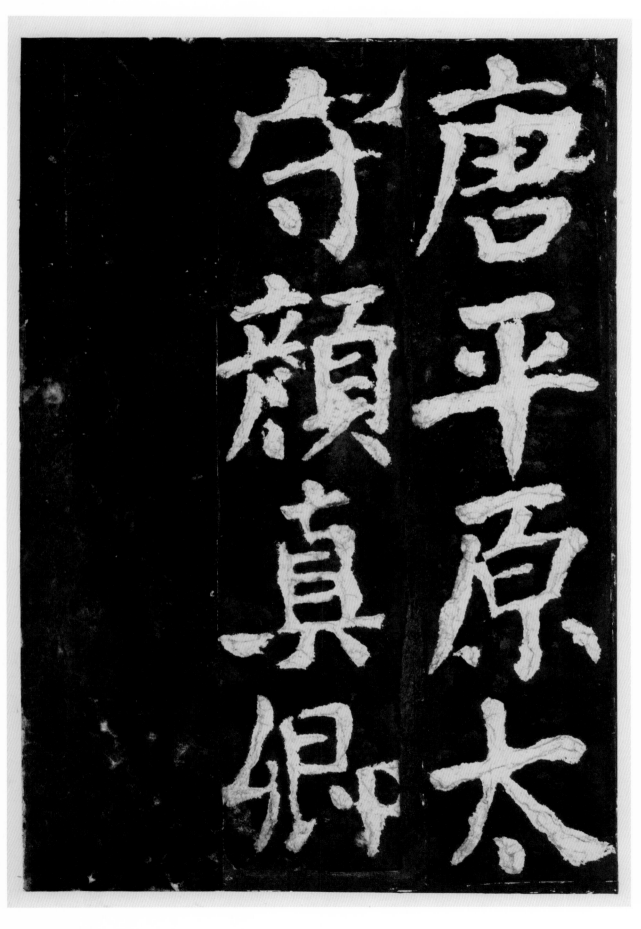

唐平原太守颜真卿

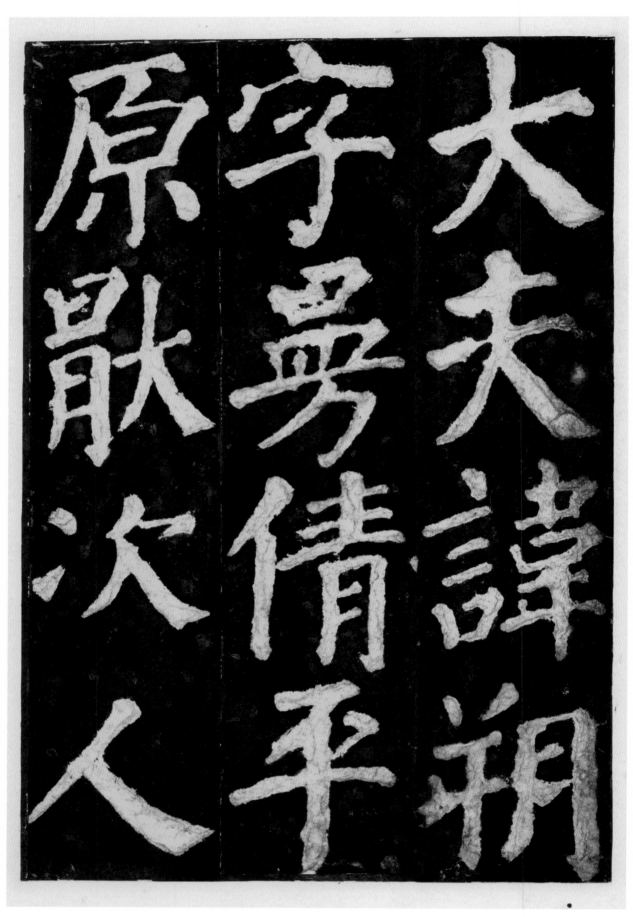

大夫讳朔／字曼倩　平／原厌次人）

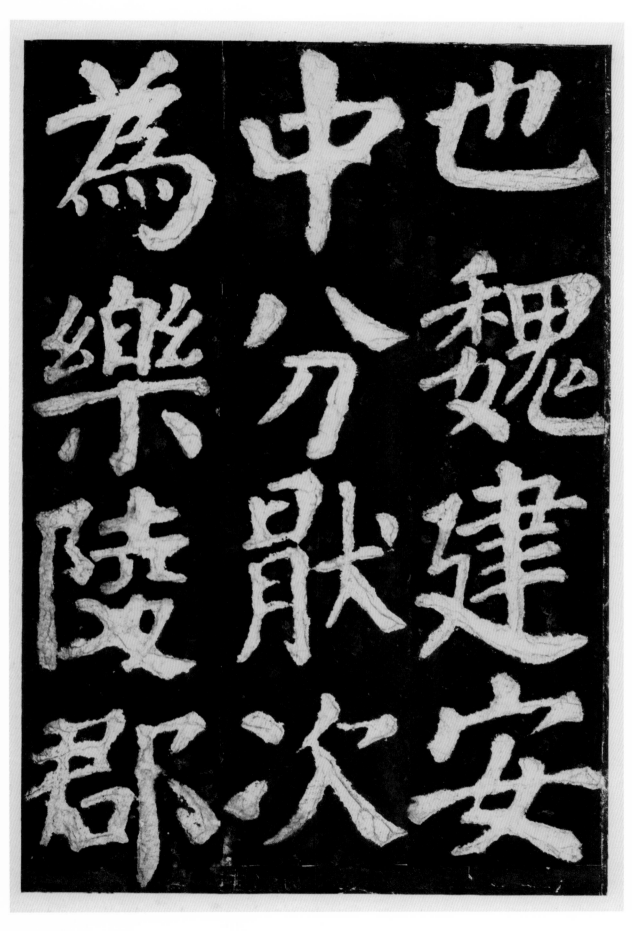

故又为郡／人焉　事汉／武帝　汉书／

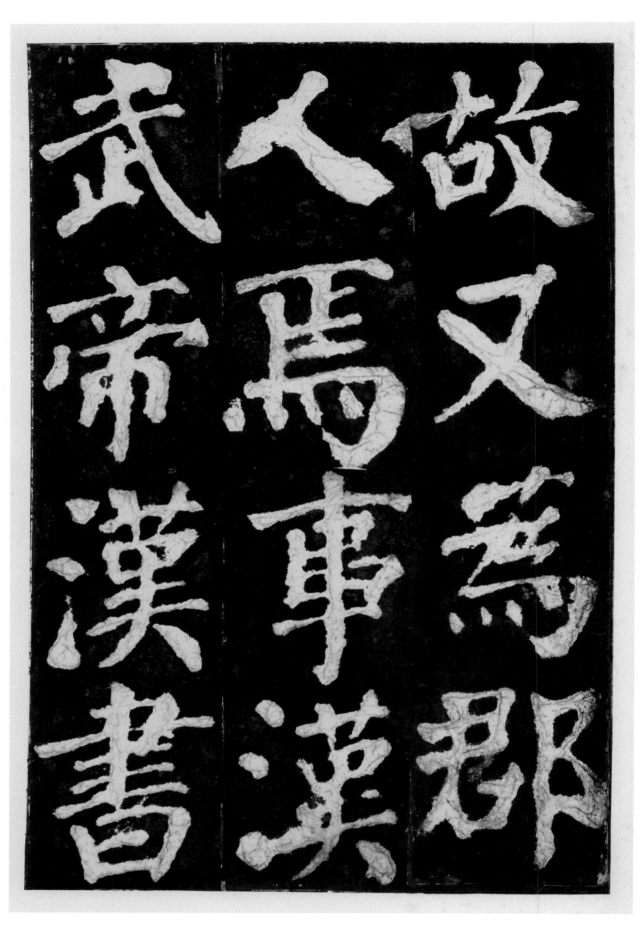

故又为郡／人焉　事汉／武帝　汉书／

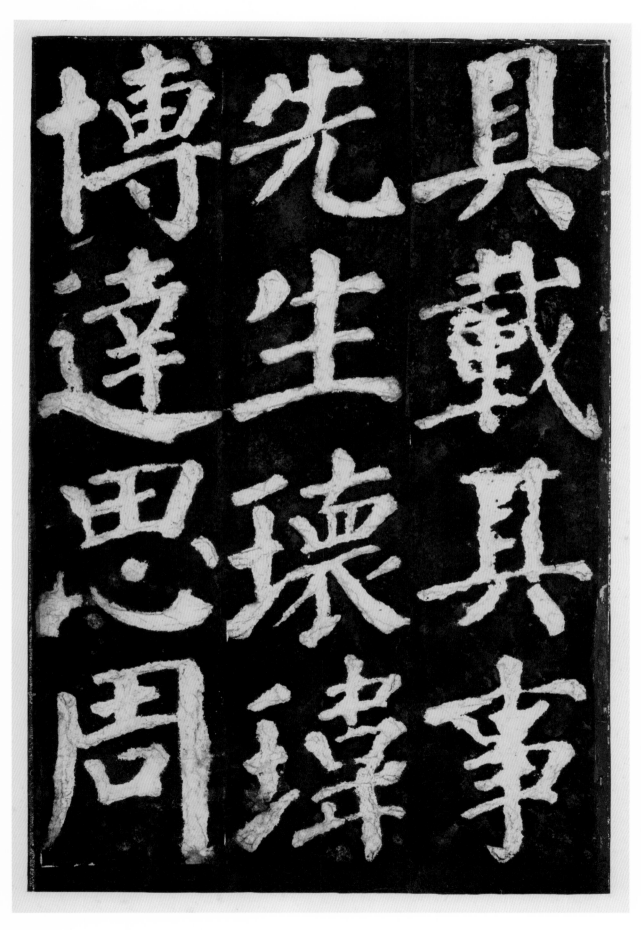

变通 以为／浊世不可／以富贵也／

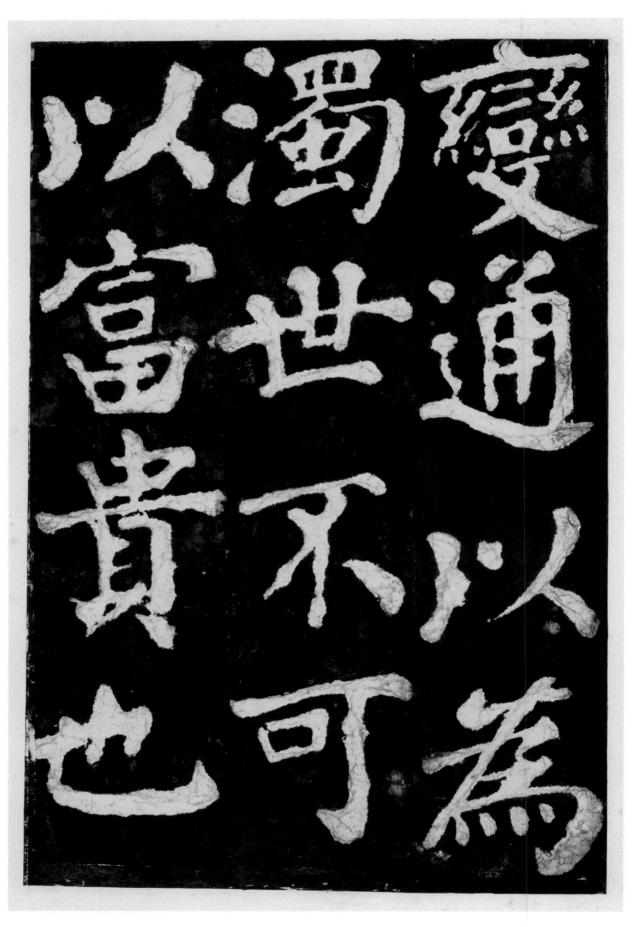

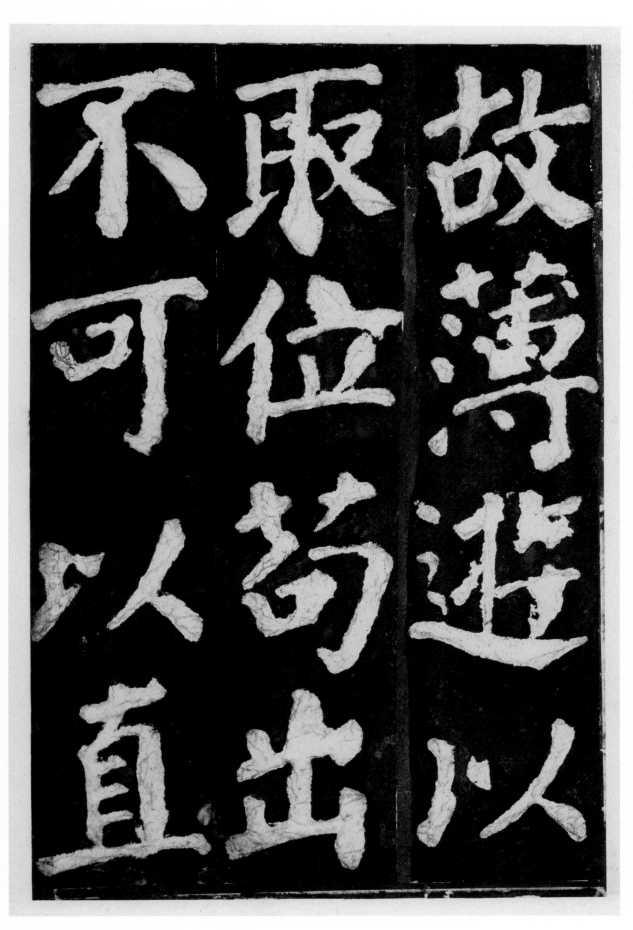

道也　故颉／颂以傲世／　傲世不可／

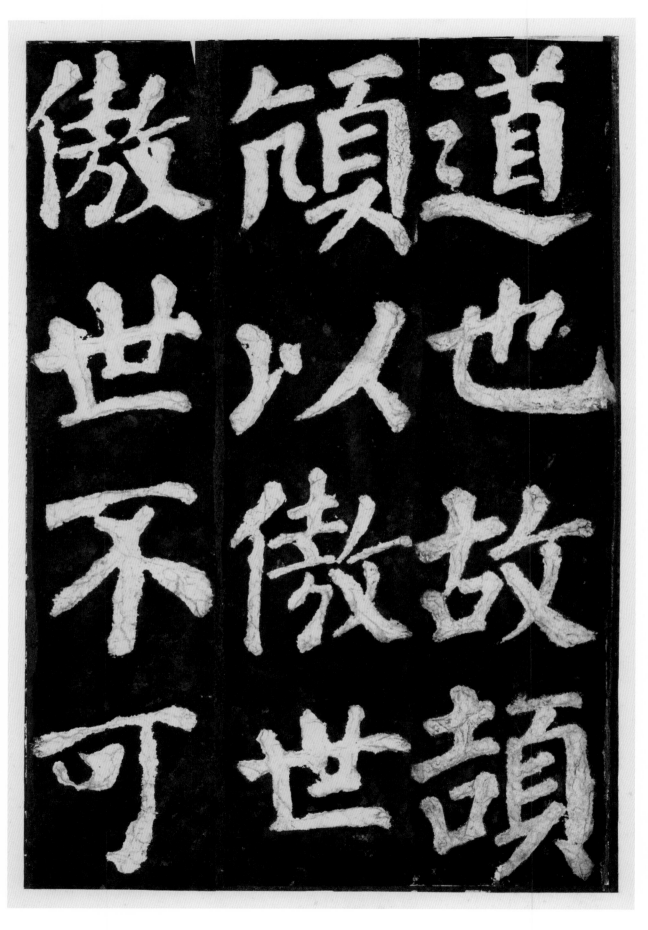

道也　故颉／颂以傲世／　傲世不可

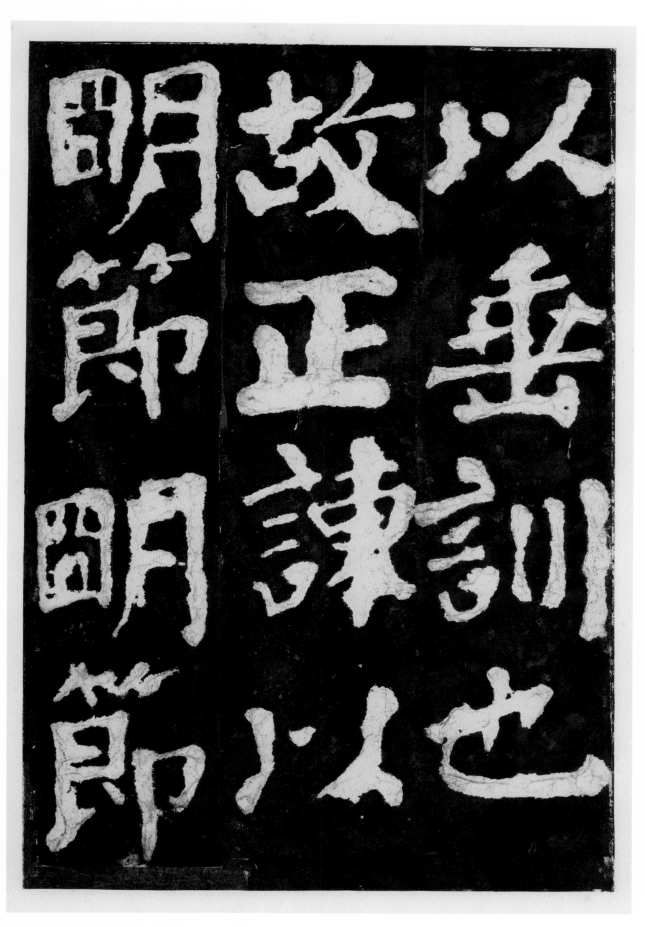

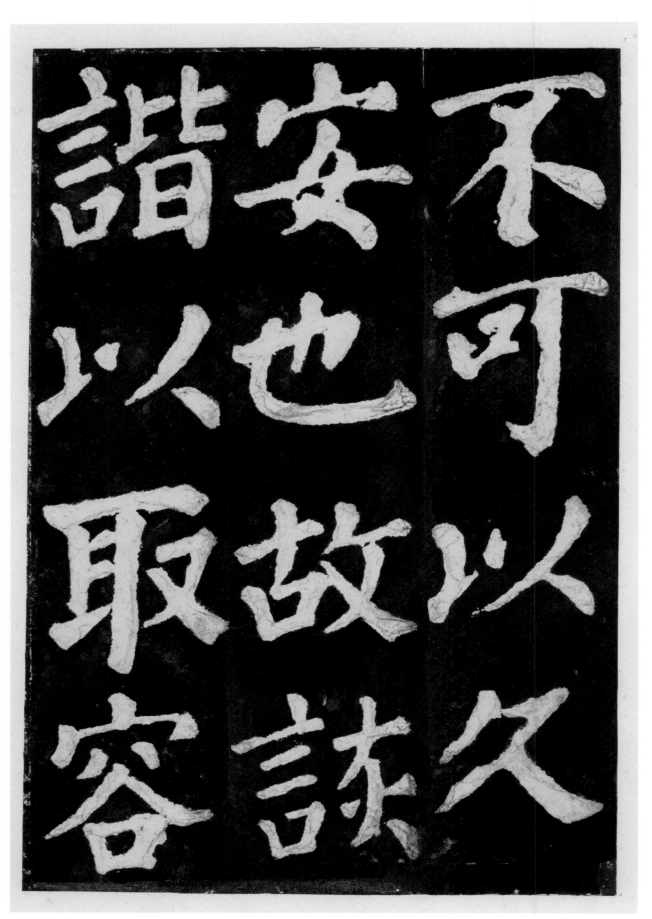

不可以久／安也　故诙／谐以取容／　＊此处脱四十八字

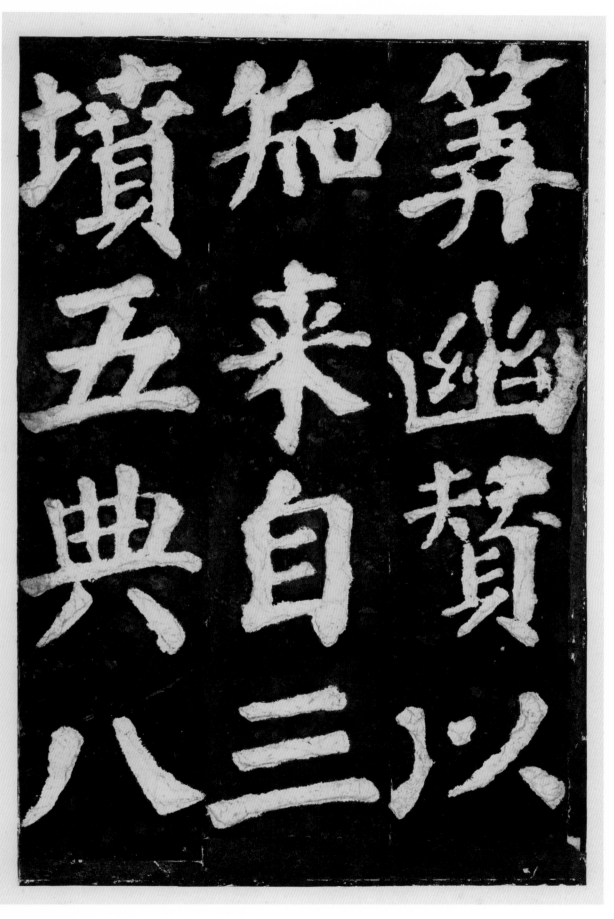

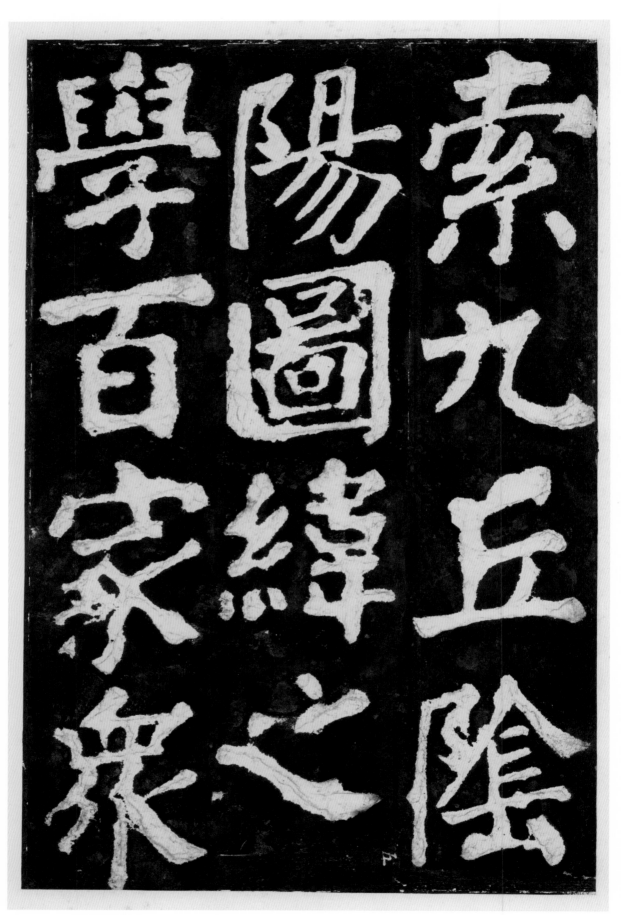

索九丘　阴/阳图纬之/学　百家众/

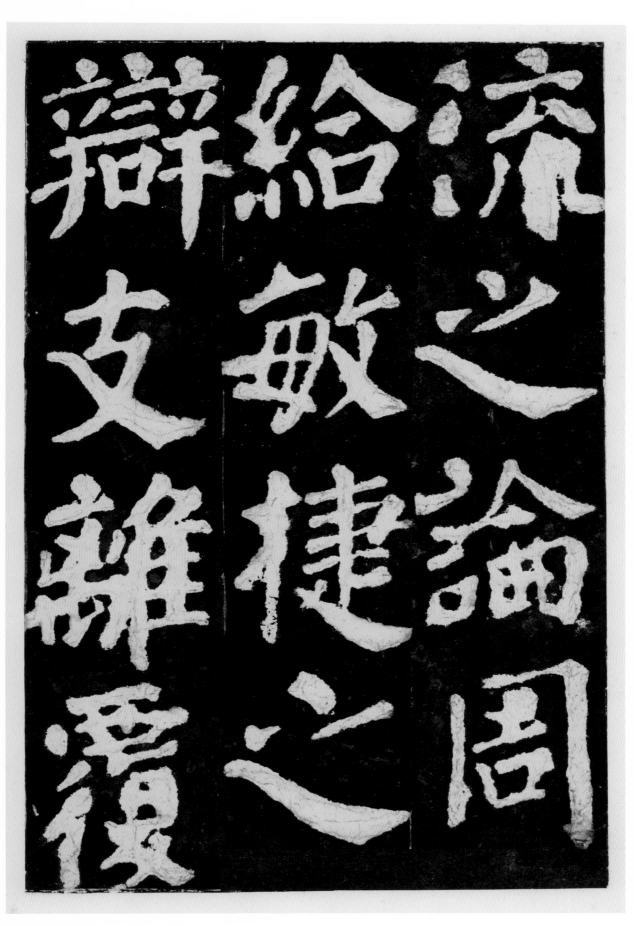

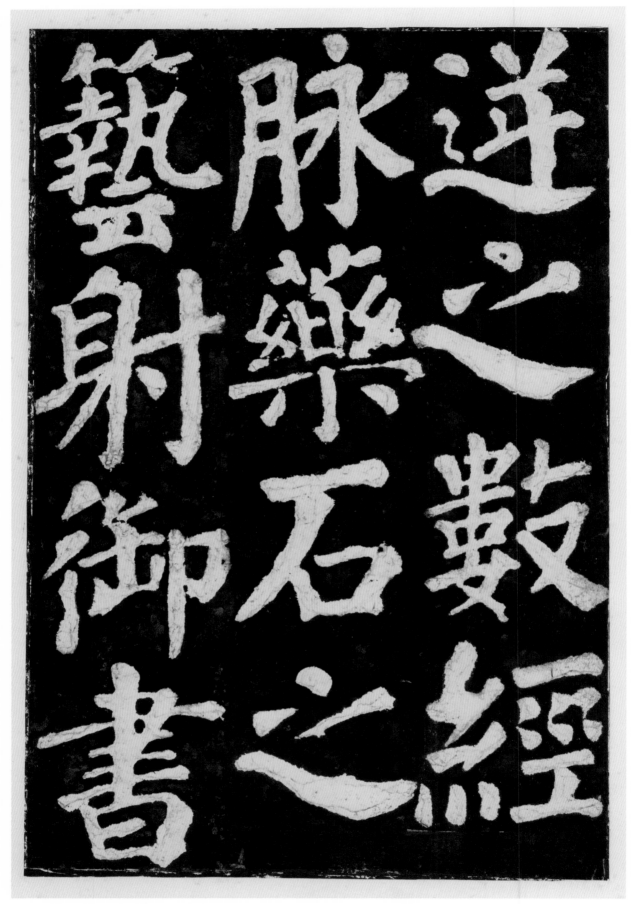

逆之数　经／脉药石之／艺　射御书／

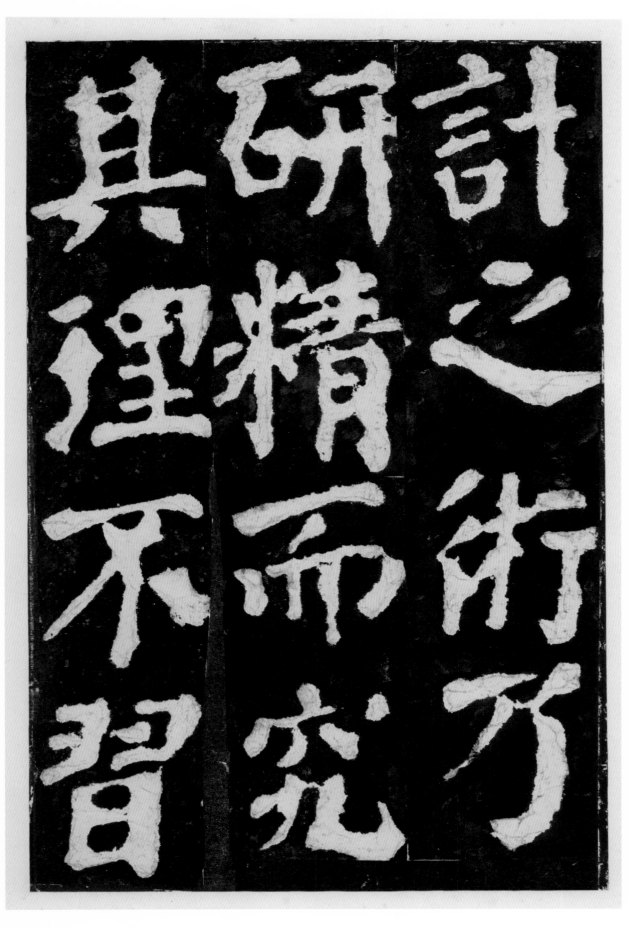

而尽其功／经目而讽／于口　过耳／

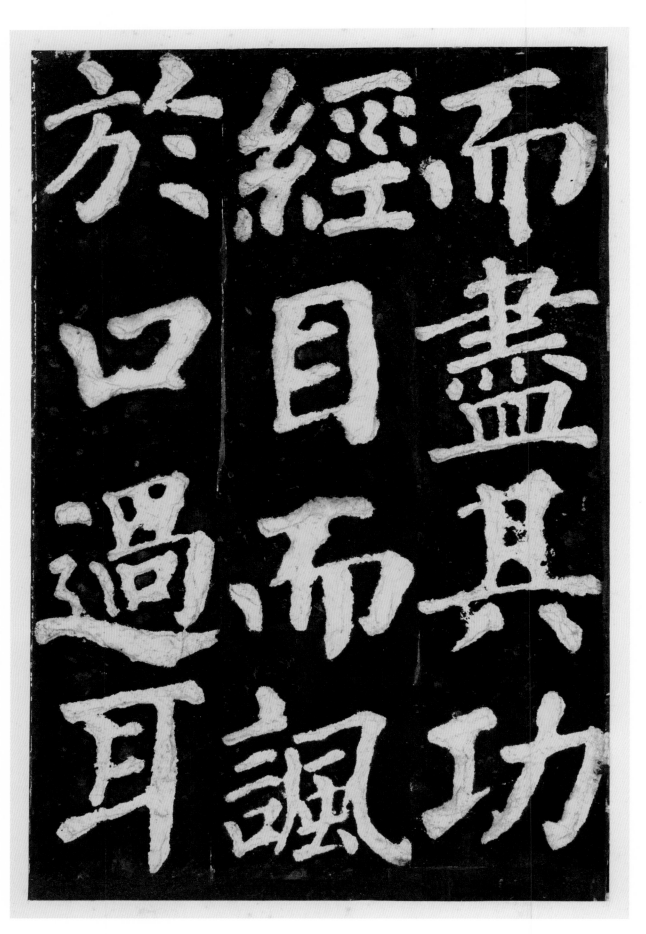

而盡其功

經目而諷

於口過耳

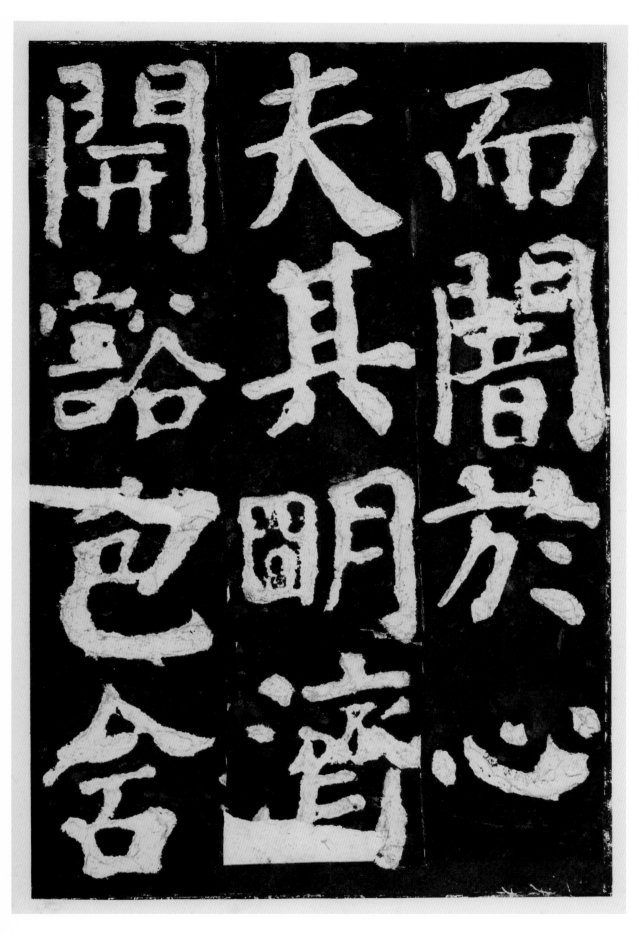

弘大　陵轹／卿相　嘲哂／豪杰　笼罩／

弘大　陵轹／卿相　嘲哂／豪杰　笼罩／

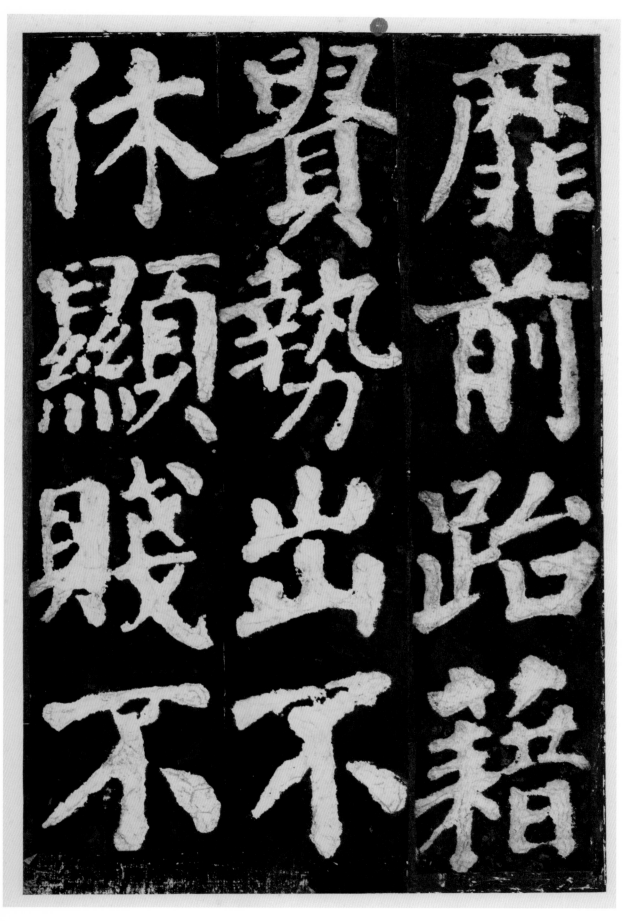

忧戚　戏万〈乘若寮友〉　视俦列如〈

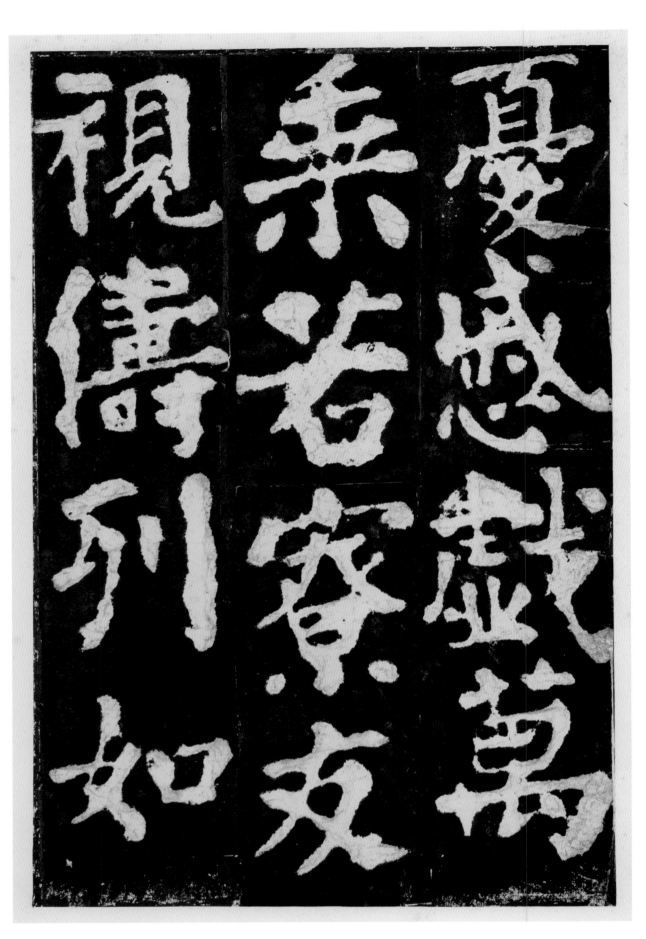

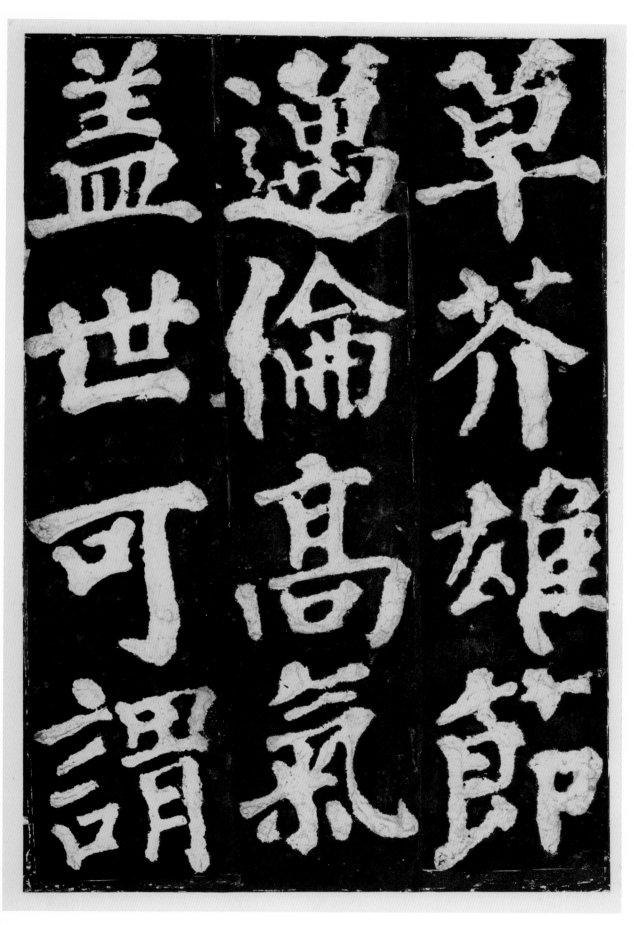

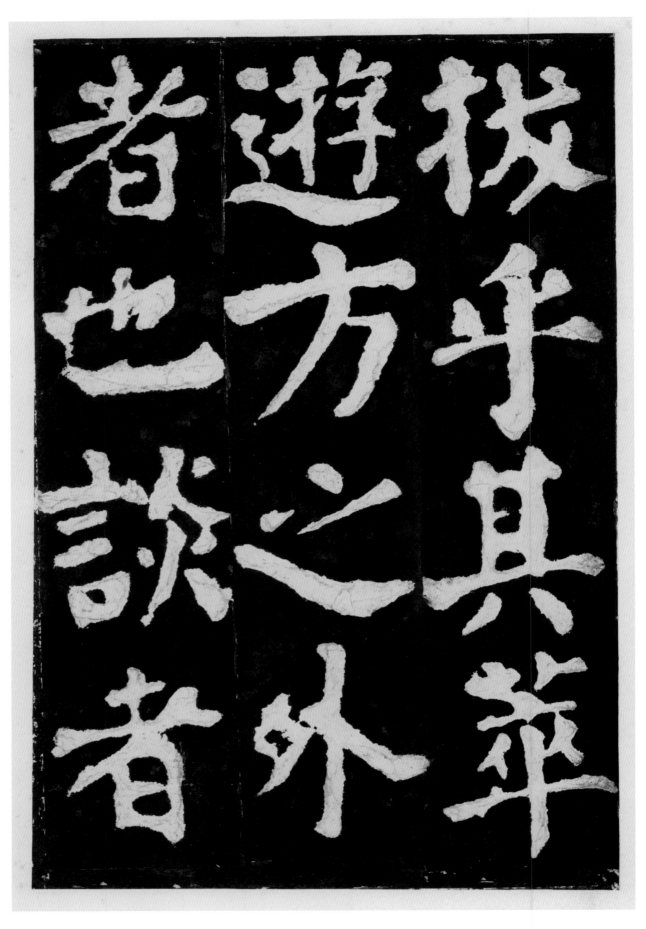

拔乎其萃／游方之外／者也　谈者

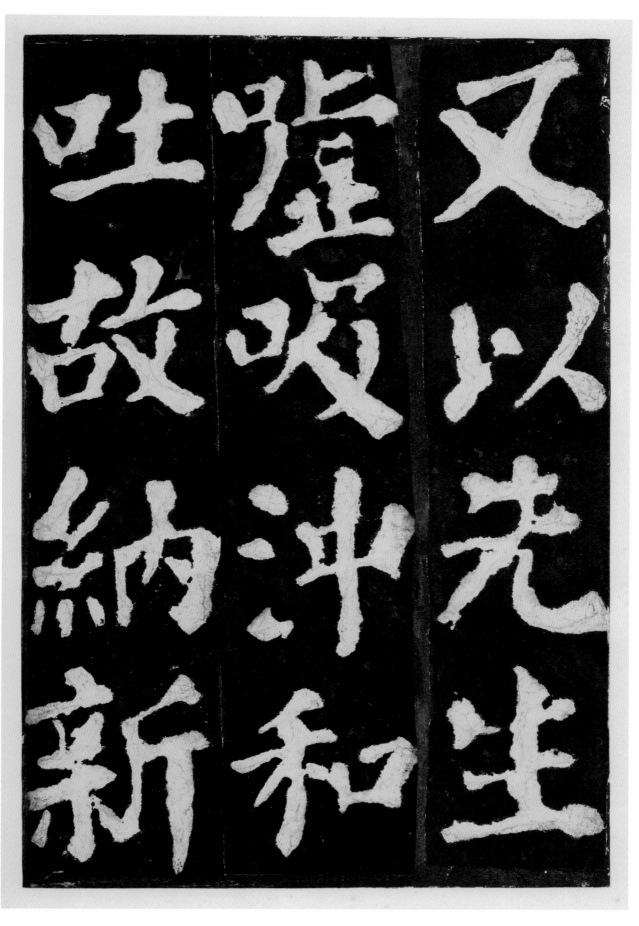

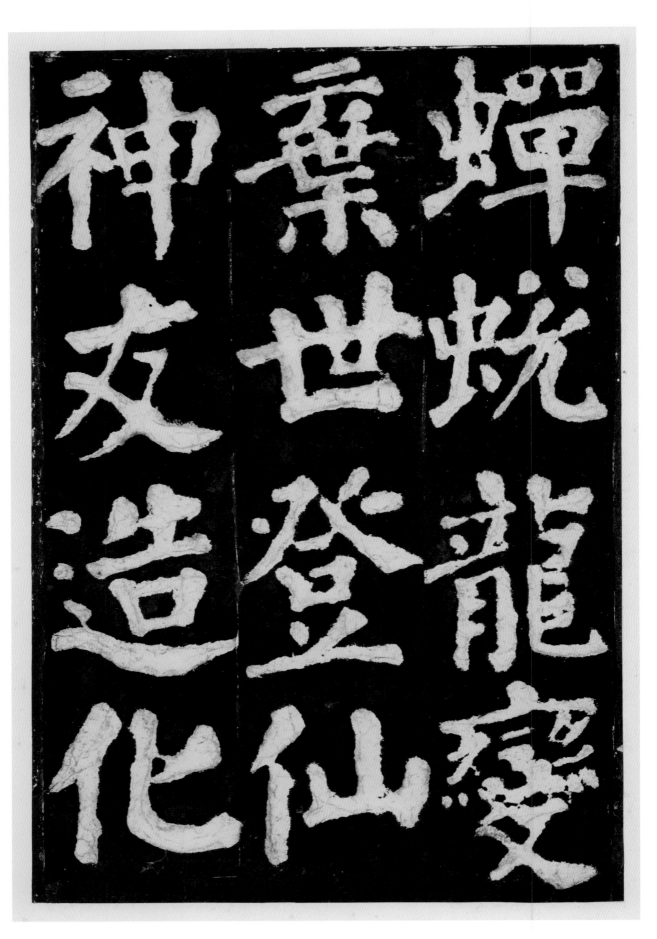

蝉蜕龙变／ 弃世登仙／ 神友造化

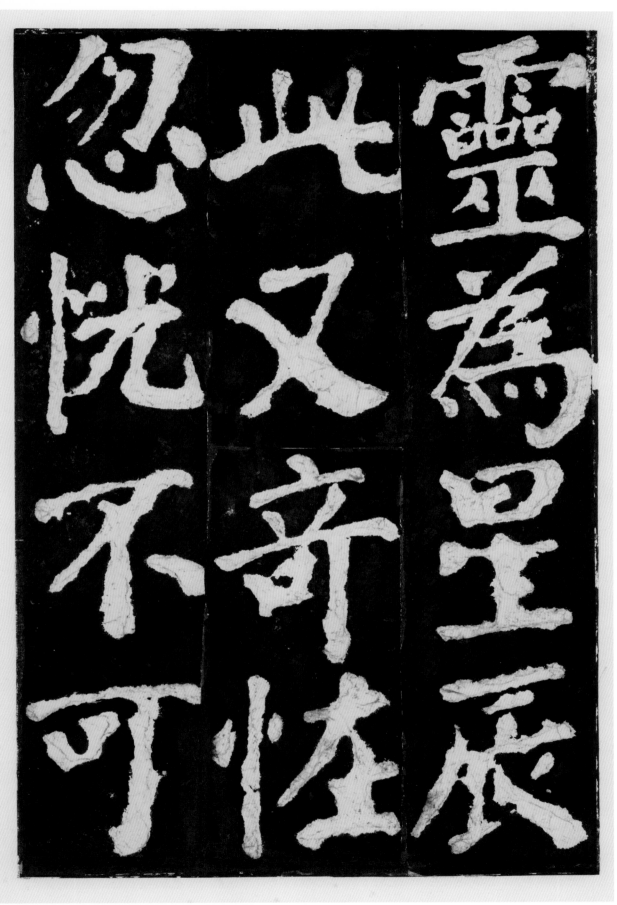

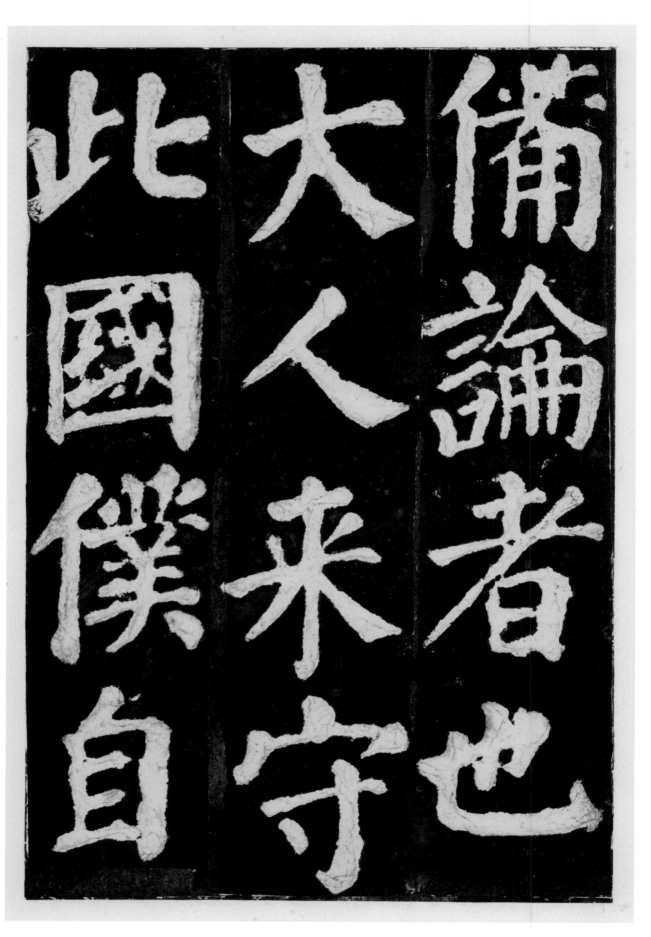

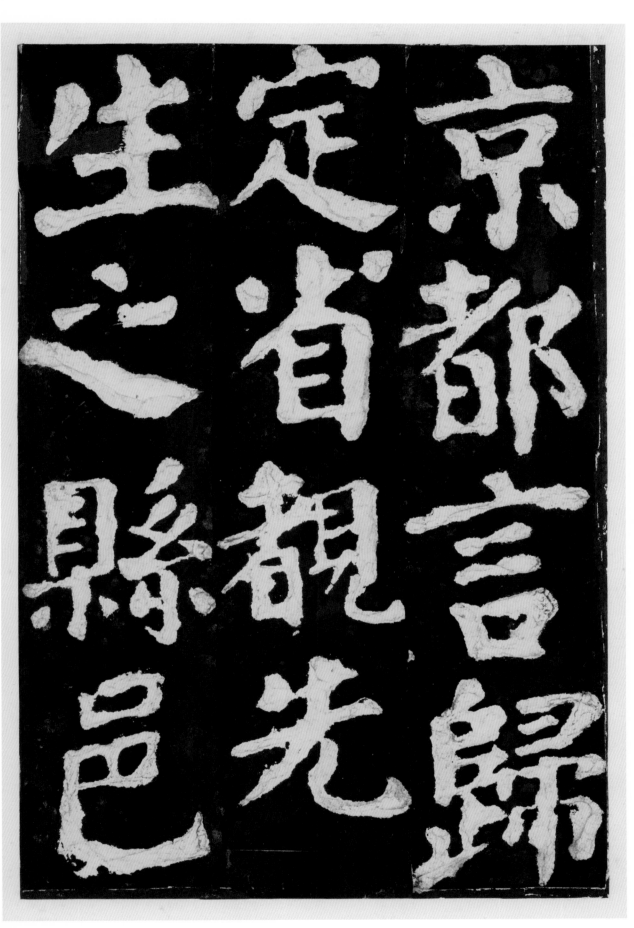

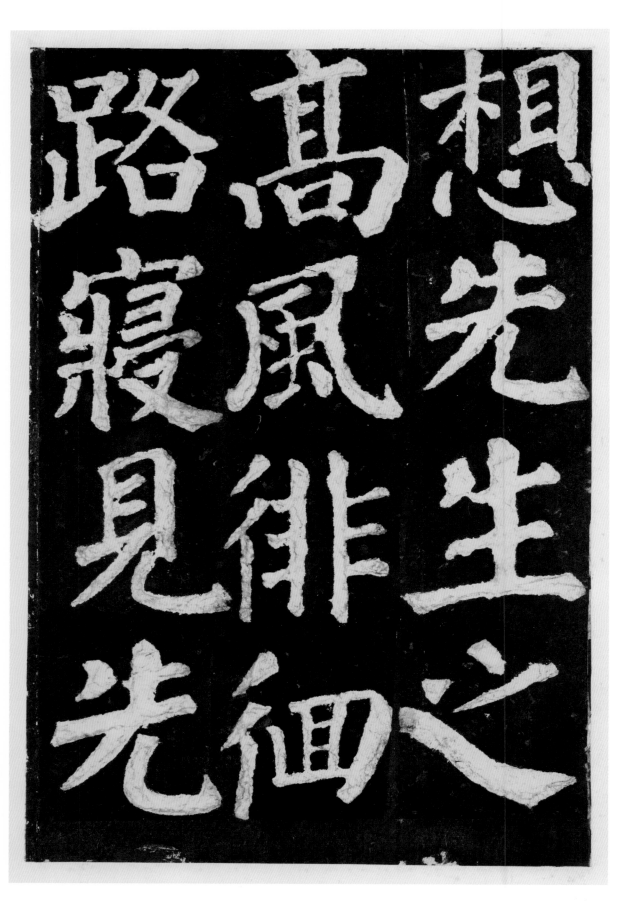

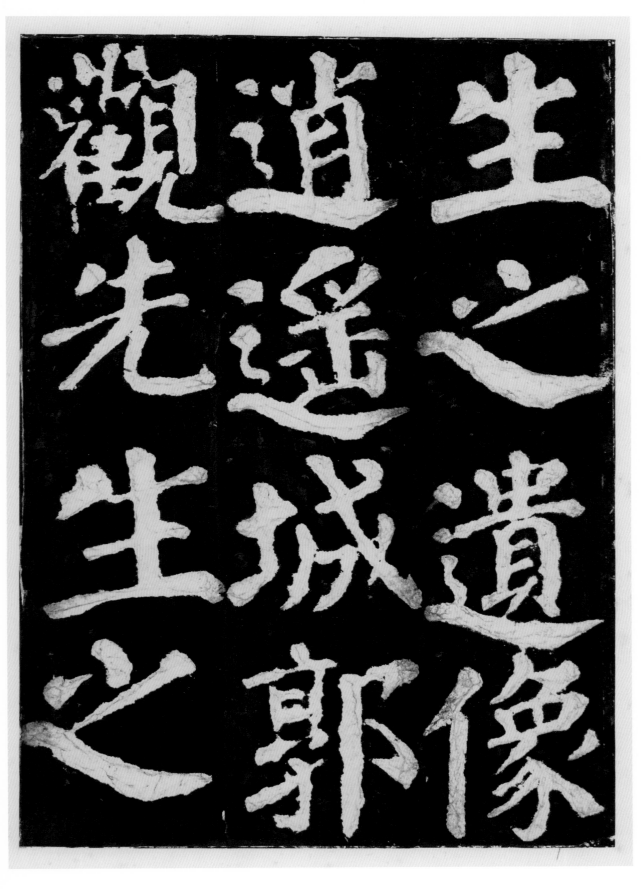

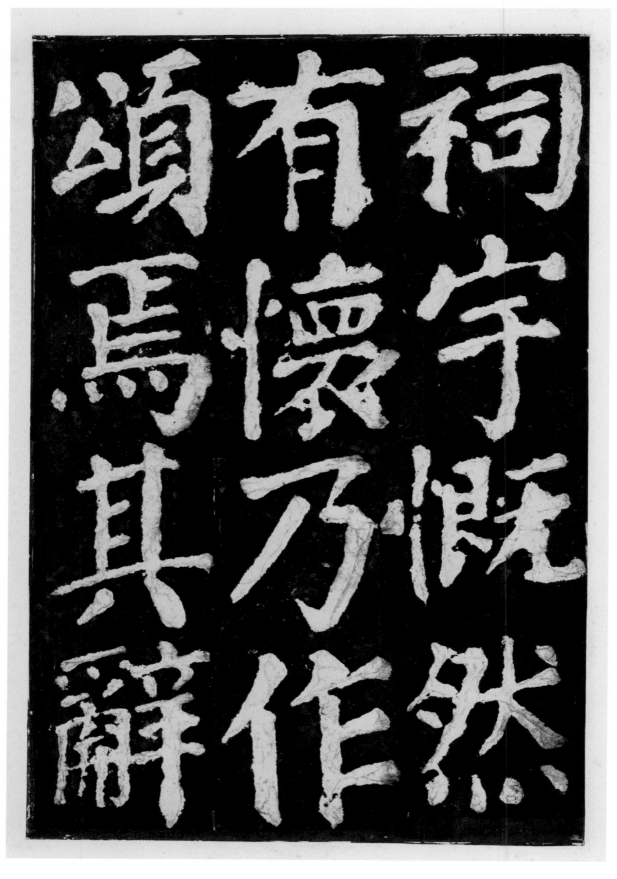

祠宇　慨然／有怀　乃作／颂焉　其辞／

祠宇　慨然／有怀　乃作／颂焉　其辞

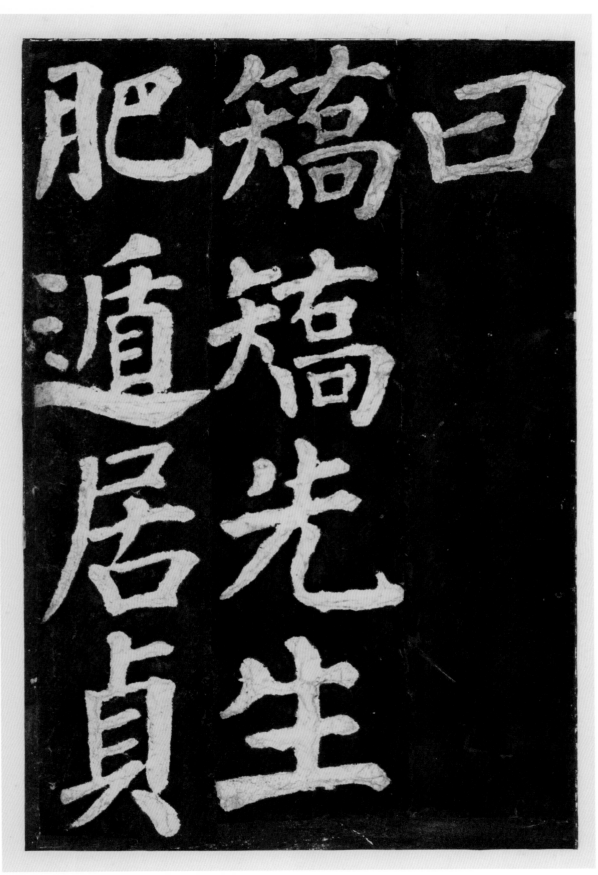

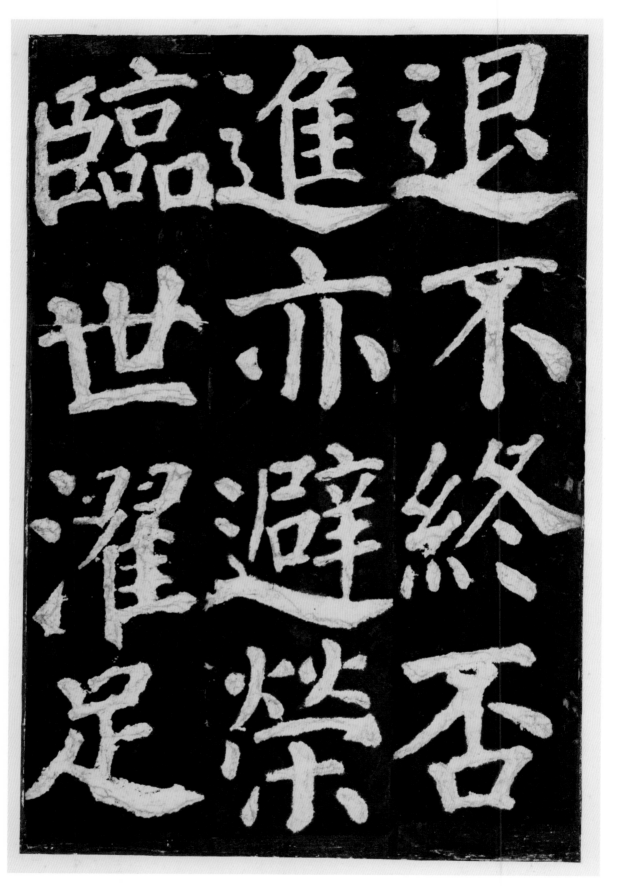

退不终否／ 进亦避荣／ 临世濯足／

退不终否／ 进亦避荣／ 临世濯足

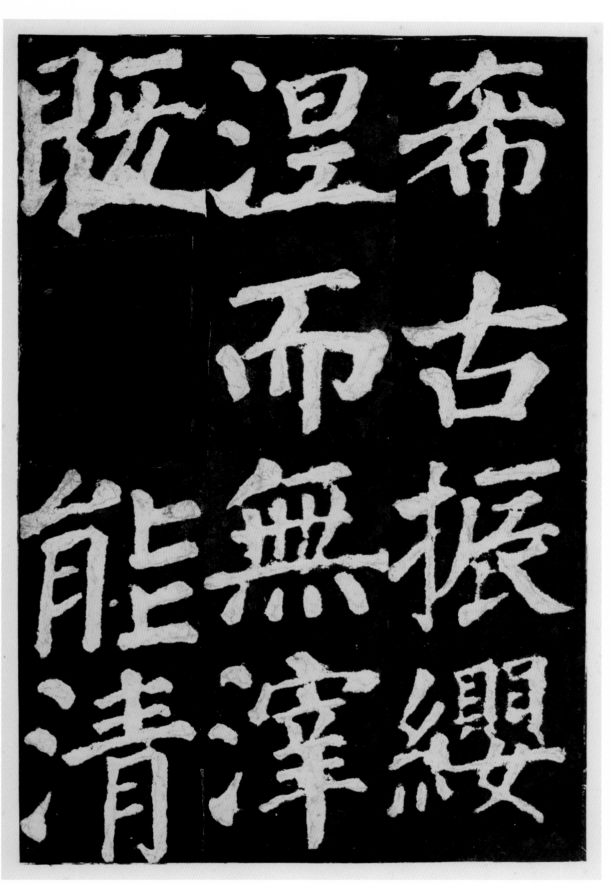

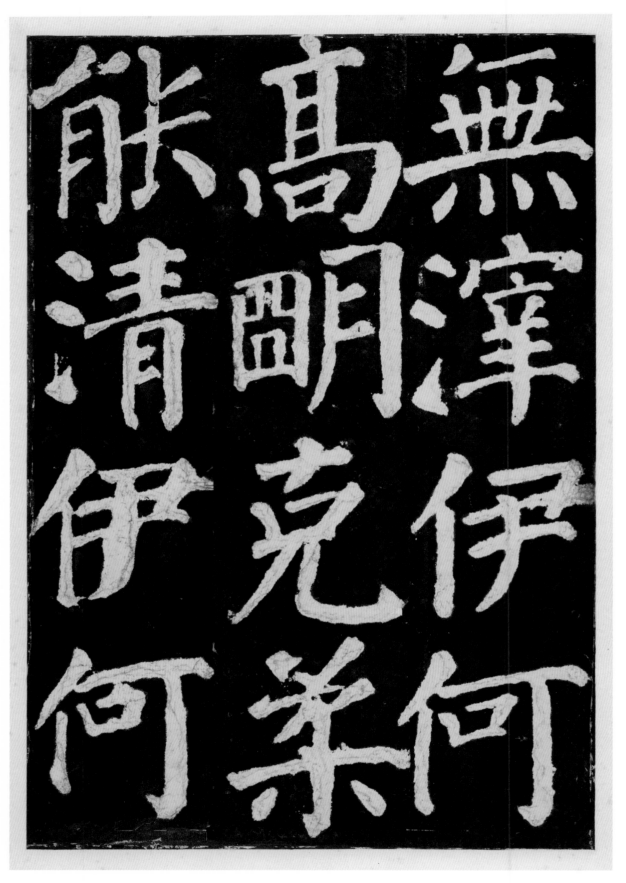

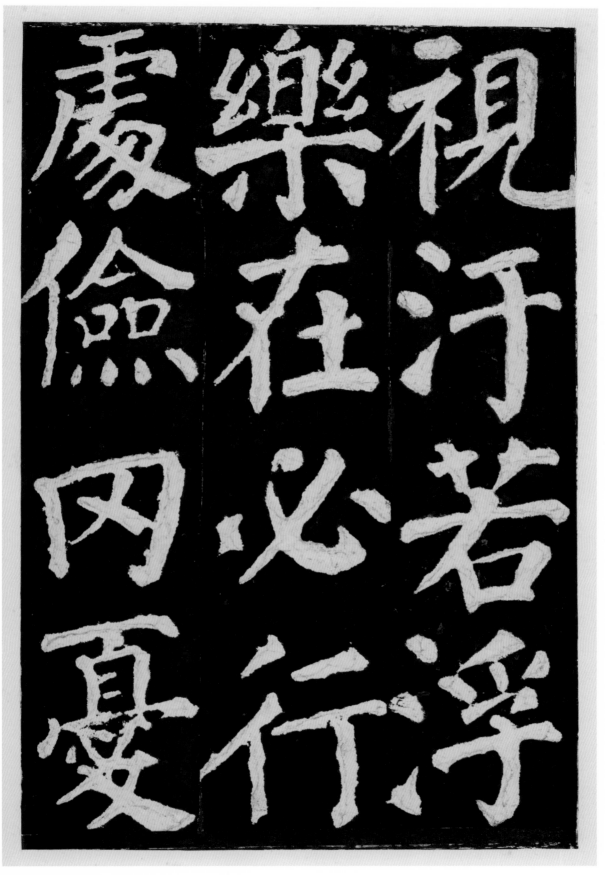

跨世凌时／ 远蹈独游／ 瞻望往代／

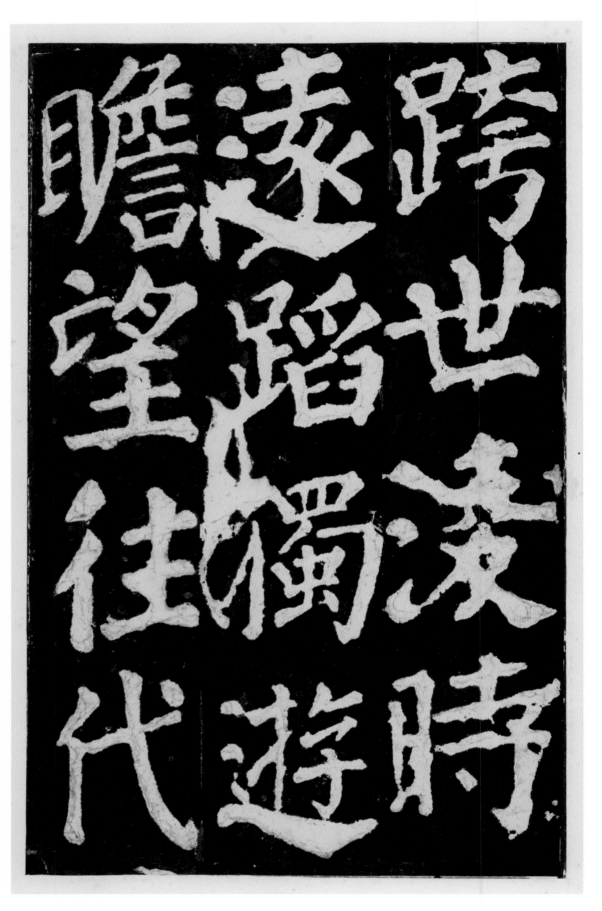

跨世凌时／ 远蹈独游／ 瞻望往代

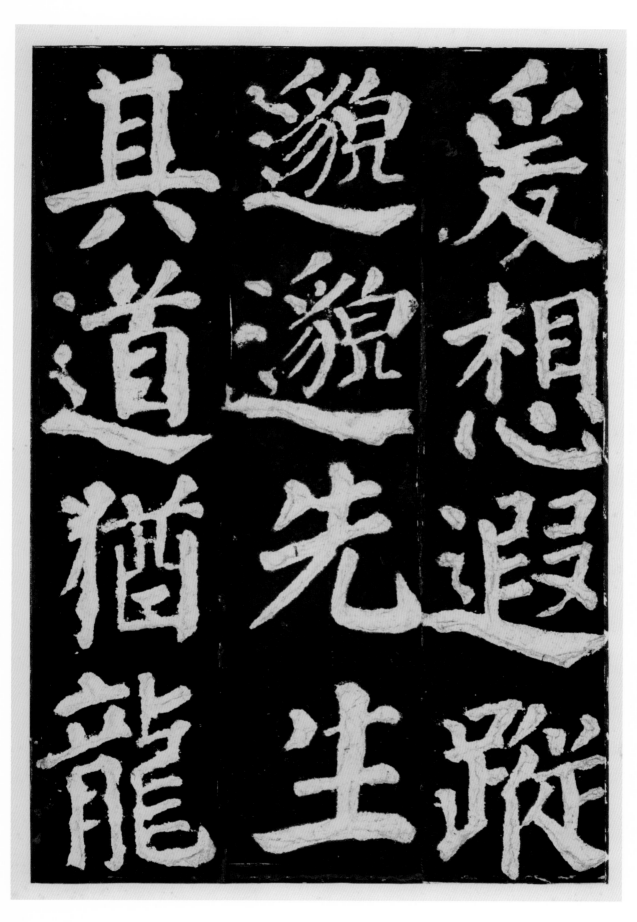

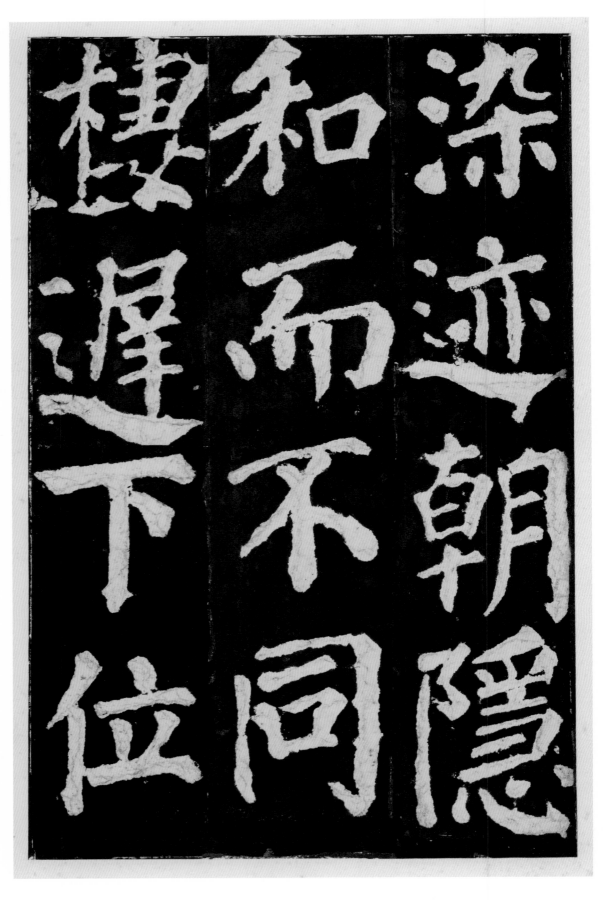

染迹朝隐

和而不同

栖迟下位

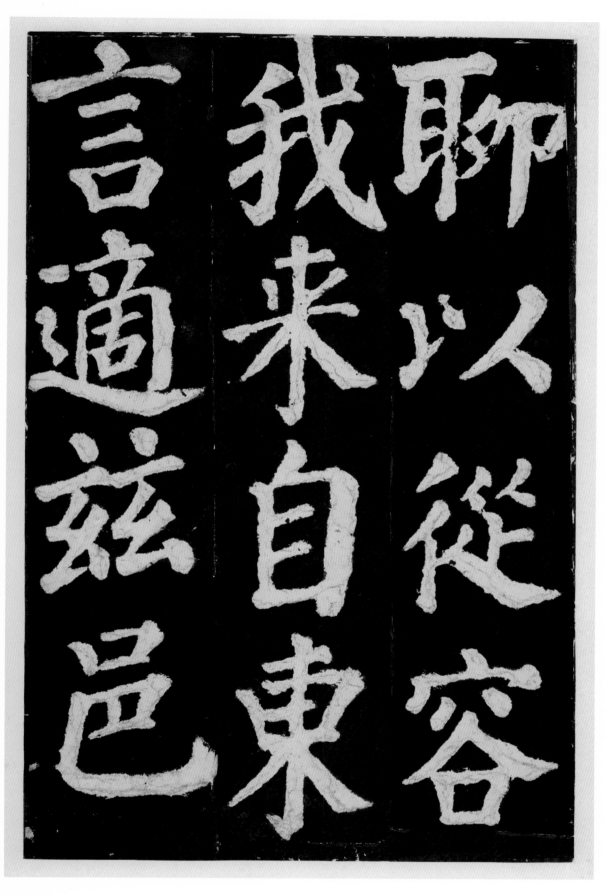

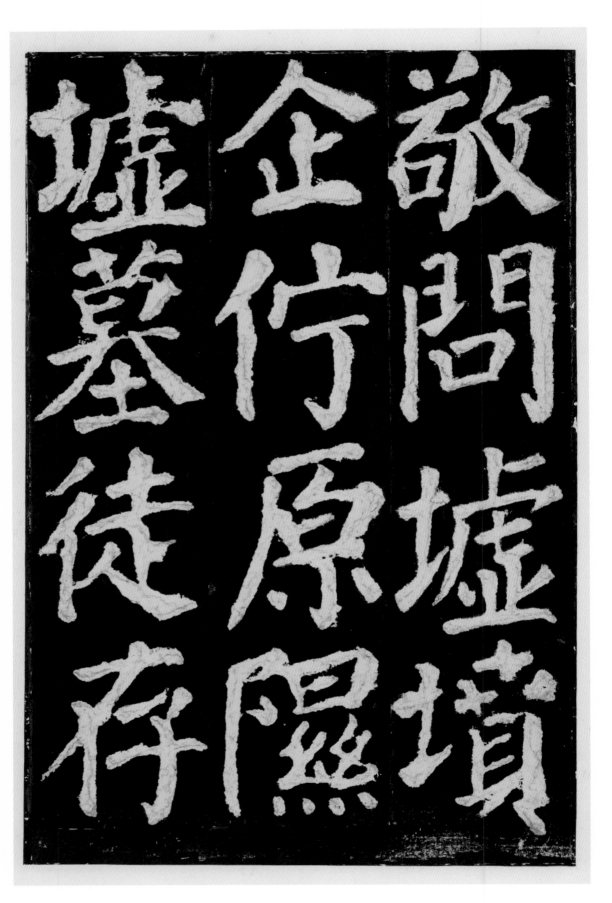

敬问墟坟／　企伫原隰／　墟墓徒存／

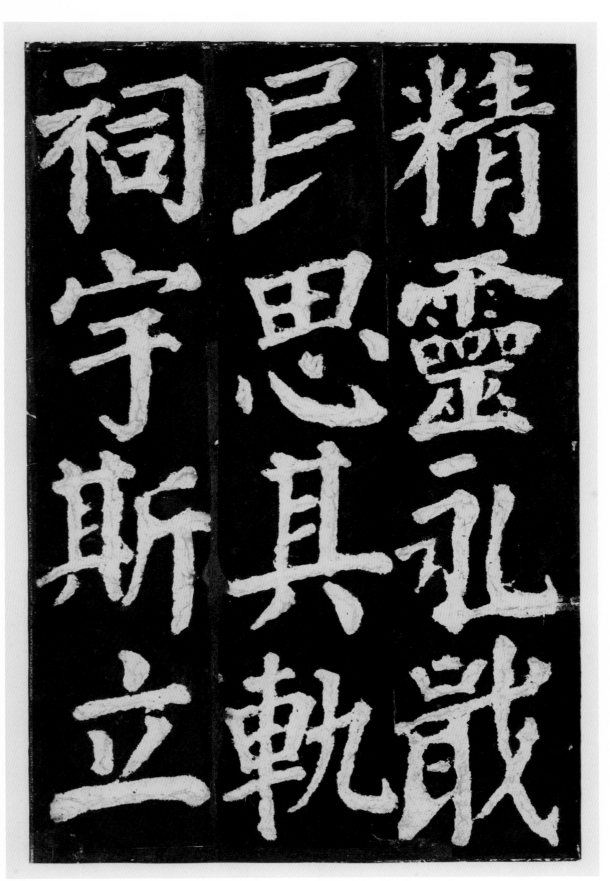

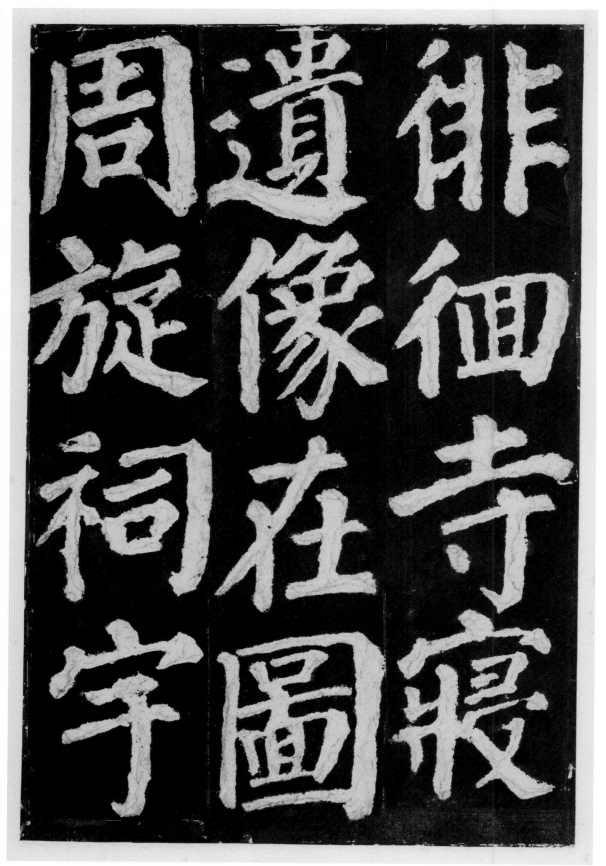

徘徊寺寝／　遗像在图／　周旋祠宇／

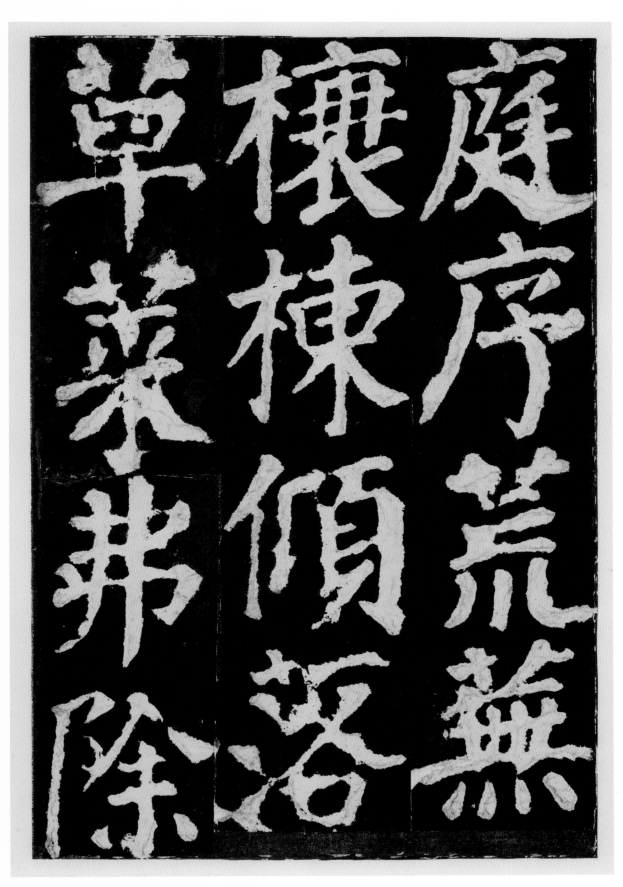

庭序荒芜／ 橝栋倾落／ 草莱弗除／

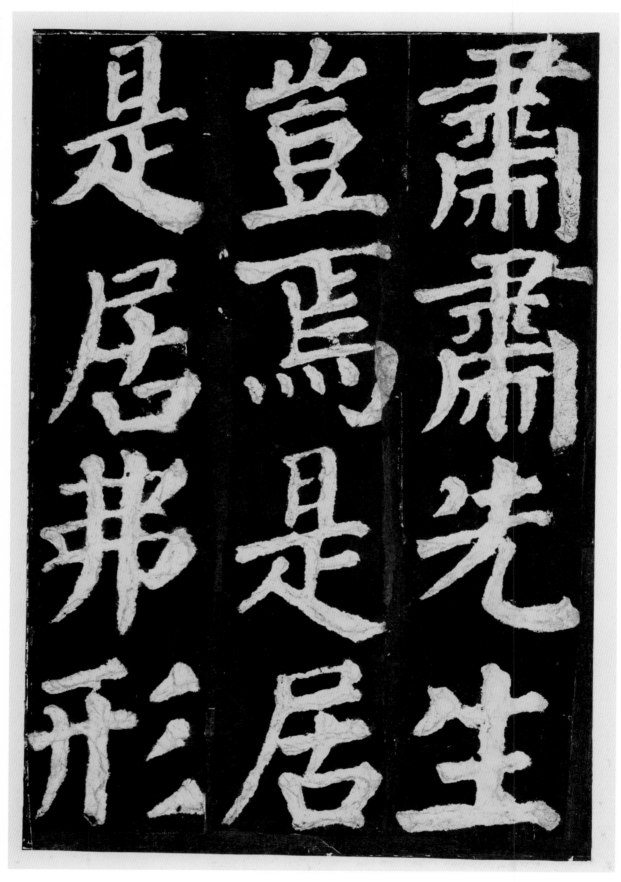

肃肃先生／　岂焉是居／　是居弗形／

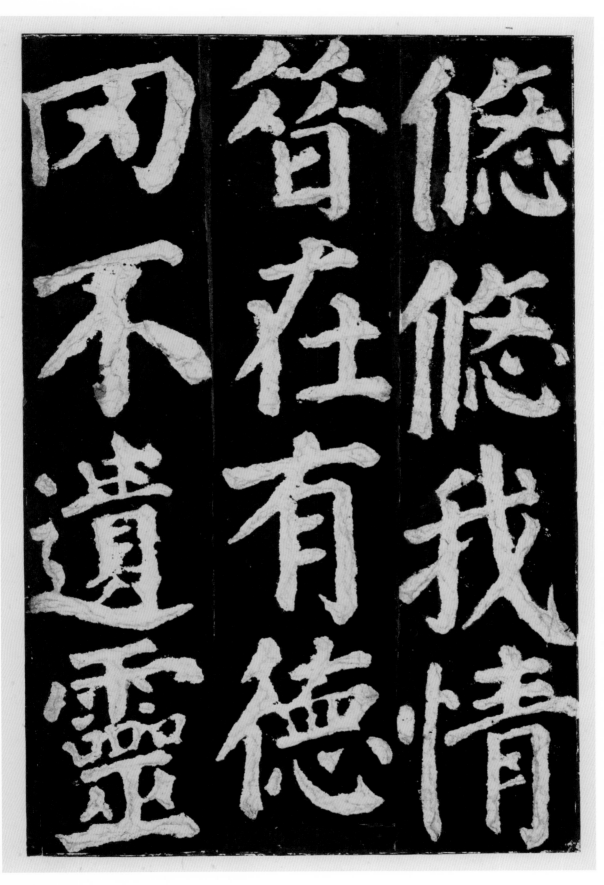

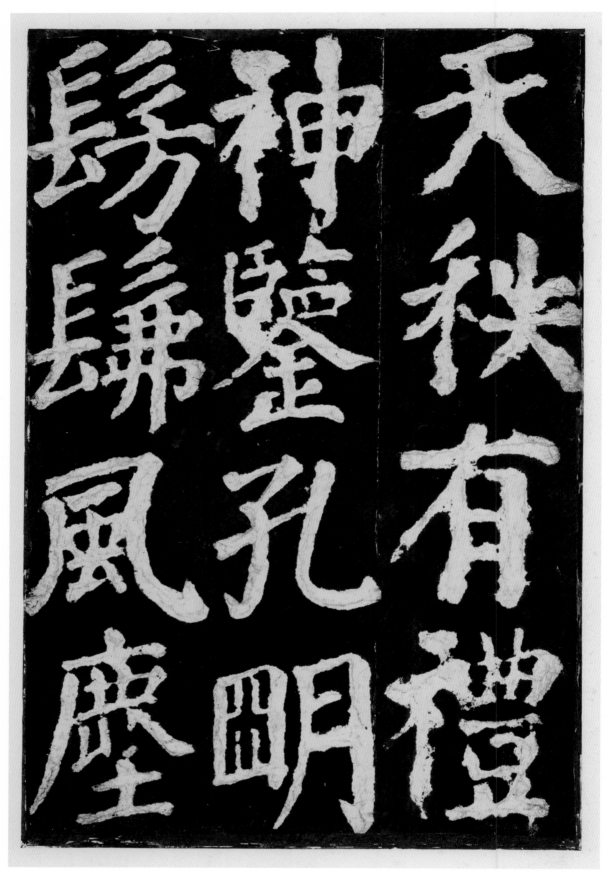

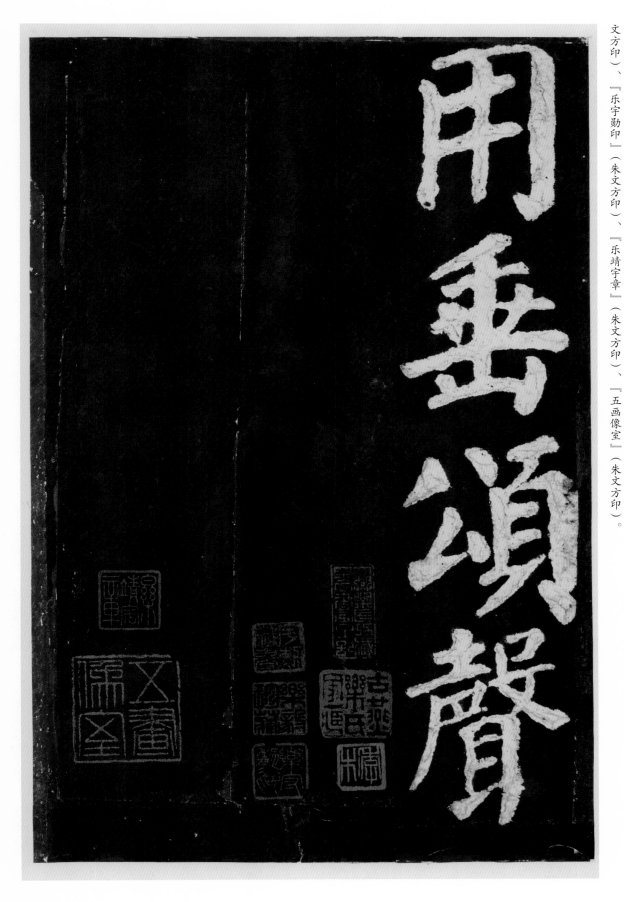

用垂颂声／

钤印：『大兴乐氏收藏金石书画之记』（朱文长方印）、『古燕乐氏家藏』（白文方印）、『季木』（朱文方印）、『宇勋藏书』（朱文方印）、『乐毅珍藏』（白文方印）、『乐字勋印』（朱文方印）、『乐靖宇章』（朱文方印）、『五画像室』（朱文方印）。

用垂颂声

聊以從容

我來自東

言適茲邑